水墨山水畫快速法

繪著：鍾京・鍾海

鍾 京 近影

簡 介

鍾 京 . 客家人

畫師、優秀舞台美術家、影視廣告藝術總監
1964年畢業於福建藝術學院

曾參與錄製大型電視系列劇[聊 齋]主創工作。
參與攝制電視劇[他們來自日本]任美工師。
參與錄制電視連續劇[宋 慈]任美術師。

美術作品[閩北紀行速寫]獲閩北重點工程文藝創作一等獎。
創作武夷民間故事連環畫[玉女情]獲市展一等獎。
創作表現白衣戰士水粉連環畫[院園春暖]參加市美展和省美展引
起轟動。
[柑桔戀]獲2001年全國廣告展優秀獎。
創作的大型舞劇[武夷頌]舞美設計、2003年榮獲福建省第二屆
舞台美術展覽優秀舞美設計獎,該作品於2004年上全國展,譽爲
福建省優秀舞台美術家稱號。

2003年參加南平市書畫作品展榮獲繪畫一等獎。
先後曾在國內各報刊、雜誌發表水墨山水、水粉畫、插圖、連環
畫等上百幅作品…在設計,創意上有獨特的視角.素有高手之美
譽。

曾任南平電視台發展中心總經理
曾任中國桂林[劉三姐]{集團}影視公司總設計.總策劃要職
曾任中國桂林[劉三姐]{集團}廣告公司總經理.美術師要職
現任中京亞細亞廣告有限公司董事長企業法人.總策劃職務

水墨山水畫歷史悠久，大家也很熟悉，它是和油畫，水彩畫一樣，具有獨立的地位，我從小喜歡畫畫，藝術院校畢業後，美術跟我的生活和工作，直至出名，息息關連。

水墨山水畫，從唐宋到元明清發展到今天，水墨畫這個藝術瑰寶我感到無比自豪，對水墨山水畫倍感親切。

世界各國對中國水墨山水畫很熱門，各種書籍，畫冊都提供了非常有利的學習條件，這對初學者再好不過的渠道了。

本書共分為七個部分

　　工具材料、素描、透視、色彩知識、構圖法則、快速技法、作品展示，使初學者通俗易懂，引導對水墨產生濃厚的興趣，書中附有水墨山水速成畫作品八十餘幅，提供初學者欣賞，觀摩，並啓發創作慾望；對美術愛好者、藝壇的高手，起到訊息傳遞，如能起到拋磚引玉，感到萬分榮幸。

書中的核心，主要是促進初學者能夠學習理解快速應用到繪畫，掌握水墨山水技法，附有作品示範，提供幫助，如有不妥之處，請各位多多指正。

本書冊從策劃到作畫完成，歷時半年，曾多次得到了畫壇高手張自生、鄭開初先生，熱情幫助和鼓勵，表示非常的感激。

本書冊順利地出版，十分感謝北星圖書公司陳偉賢先生，新形象出版社編輯部，感謝電腦美編洪麒偉先生、黃筱晴小姐、中京亞細亞廣告公司張影小姐大力相助…謝謝 。

鍾京 2004年春

水墨山水畫快速法

目錄

目　錄 CONTENTS

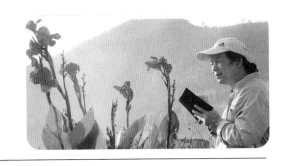

乾坤盡在指掌間

—— 鍾 京的藝術之路　　　　作者：雙 南

我的同學鍾京，原名鍾履善，初見面時在省城福州，至今已四十多年了，那時他才18歲，都是一個精力充沛的小伙子。

福建藝術學院舞台美術設計專業的五年，奠定了他一生爲藝術獻身的道路，今天他仍然有著那尖銳、頑強、樸實的功力是四十年來的累積？

他是一個工作狂，曾經一起在南平地區京劇團及以後的南平市文工團任舞美設計，在他身上那永遠使不盡的勁頭，令我印象終生難忘，〔白毛女〕.〔紅燈記〕.〔沙家兵〕.〔奇白虎團〕，一台台的〔革命樣板戲〕在樣板團要動用幾十人至上百人才能完成的舞台美術工作量，他一人，僅加上我，再加上一個張書棋，就這樣，硬是一台台地啃了下來，誰能想象，日以繼夜的工作，要洒下多少辛勤的汗水？

如此獻身革命地工作，在當時卻沒有給他帶來好運，因爲，當時的年代〔寧左勿右〕，〔寧要社會主義的草，不要資本主義的苗〕在領導人的心目中，家庭出身永遠是抹不去的陰影.他離開劇團，來到了報社印刷廠後調入廣播電視公司，.工作調動仍然沒有改變他的命運，他終於選擇{下海}---那正趕上改革開放的時期-----他才能有了大顯身手的機會，他創辦了〔裝潢廣告公司〕，也再次成了人們議論的焦點：一個大學生下什麼海了?穩穩的薪資不好拿？

94年後他改〔中京影視公司〕爲〔中京亞細亞廣告有限公司〕以技術加藝術獨領風騷，成爲閩北廣告業的中堅力量，歷年來他承辦南平、武夷山、門、福州、北京等地政府或企業委辦的大到數百米展示工程，小到方寸之間的圖形設計，他游刃有餘，乾坤在指掌間，他的格言：動則生、靜則息難，最怕幹…

改革開放二十多年辛辛苦苦掙來數百萬也許令一般人羨慕不已，然而，我卻認爲，他的藝術天份可能才是他最寶貴的財富。

七十年代，以他爲主力創作的表現白衣戰士，救死扶傷爲題材的連環畫〔院園春暖〕，他水粉畫的技巧初露鋒芒，這套連環畫,曾經令省內同行爲之一震，其實他創作連環畫並不是從這時開始，遠可以追溯到學生時代，曾向本省几家報社，如〔福建日報〕、〔閩北報〕、〔二明報〕的投稿，把自己鍛鍊成快速完稿能手，以稿費維持他拮据的大學五年學生生活直到畢業，可那時，還沒有〔勤工儉學〕的概念，這一

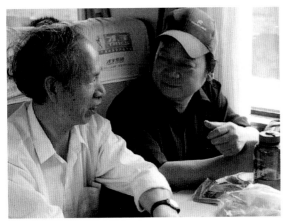

本文作者鄭開初與鍾京在列車上　　張　影　攝

切都得偷偷進行，以被指責爲不務正業，有一次他與陳奮武同學，同時被列入走白專道路：受過校方的點名［批評］。

從上世紀六十年代到八十年代他不斷有連環畫新發表於報刊雜誌，創造熱情始終斬不斷，不管工作如何忙碌。

他經常對我說，我這輩子從小就愛上連環畫藝術，青少年時代就熱衷於連環畫家華三川、吳靜波、顧炳鑫、賀友直、溫勇雄以及後來的高燕、雷德祖、黃全昌等人的表現手法，他能夠結合自己學劇曲的表、導、演手法，不斷慣穿在自己的作品之中，的確，他與一般人畫的連環畫表現手法不一樣，他的畫不是一般構圖，而更多的是靠人物特寫，大特寫，完全是電影，電視鏡頭，上世紀70年代他畫的武夷民間故事［玉女情］獲南平市美展一等獎：［柑桔戀］獲2001年全國廣告展優秀獎。

近年，我突然發現他的藝術又一次升華，水墨山水畫把他一生的藝術基本功表現得淋漓盡致，水墨山水畫或空靈或凝重或飄渺或沉著、變化在方寸之地，忽有筆、忽無筆、忽抽象、忽具體，游戲在水墨之間，因勢利導卻又胸有成竹，趣味天成卻決非偶然，此時無色勝有色，妙在似與不似之間……他說：水墨畫，實際上在水上作業，墨之妙，全在於水，他常說畫畫的人洞察事物要有一雙象鷹的眼睛，下筆大膽還得要有一雙繡花女人的手…。

創造付出艱辛，創造也獲得快樂，他熱愛心中的藝術，他透露：在今年內在適當的時機,舉辦鍾京水墨山水畫展，鍾京插圖連環畫展及鍾京廣告作品創意展，在百忙的廣告生涯中，爲了藝術，他常常夜不成眠，聞雞起舞，爲了藝術，他執著地追求著…這個出生在閩西武平的客家兄弟，藝術生命也許永遠不會停息……

墨彩淋漓　韻味橫生
意趣超然　令人振奮

福建省美協主席陳玉峰先生

畫壇高手黃繼葵先生　　張　影　攝

作者：鍾　京

■ 畫家與外科醫生相仿，下筆如動刀
　要有一雙快速洞察象鷹的眼睛，還要有一雙繡花女人的手。

■ 畫家與火箭相似
　火箭上天靠一肚子火
　畫家作畫靠一股作氣

■ 鄉裡一位長者指責地說：地球是不會動的，只有太陽繞地球
　轉，每天太陽東邊起，西邊落，這就是眼見為實！

■ 一畫家，作畫從不亂來，現又進入難得糊塗的境界，看完電視
　畫起皇帝與乞丐，只講人人平等，沒有貧富、沒有貴賤，更沒
　權勢區別，畫中皇帝是用較鮮黃的色彩，乞丐帶灰黑顏色…，
　它兩的關係僅僅是色彩的不同而已。

■ 心不知有手，手不知有筆，畫者不能不知自己有腦。

■ 軍人用槍，靠勇攻守陣地；藝術家用筆.用魂溝通人們心靈世
　界。

■ 金礦石，經高溫，爐子裡流出金子。
　好素材，無激情，出不了作品。

■ 軍事家下令，能調集千軍萬馬的陣容。
　藝術家下筆，可營造呼風喚雨的場面。

■ 高明大夫給病人打了一針，病人尖叫道：你打針，沒有護士打得好…，原因何在?護士操作心細，同時還有長期注射實踐，熟能生巧，就是這個意思…。打針要技術，繪畫要技巧，同樣存在長期的磨練…

■ 講透視的某老師，畫起畫來，連輪廓都打不準…這不是笑話。這反映出美術這門專業，技術性較強，知識面要廣，不能單一，光懂透視學不懂結構，膽敢在大庭廣眾面前作畫怎麼不出醜了呢？

■ 虎威‧跟毛色有關，剝了皮的老虎跟狗差不多。
孔雀‧羽毛沒了，連雞都不如，醜死了。

■ 《聊齋》作者蒲公寫人寫鬼，入骨三分。
當代X光照美人，一視同仁，都是骷髏。

■ 大千世界，億萬年風雨沖刷，造就了景秀河山。
水墨技法，只需片刻的時分，造化出山川美景。
大自然，靠水造景。
水墨畫，借水畫景。
兩者同樣都是凝固的造型藝術。

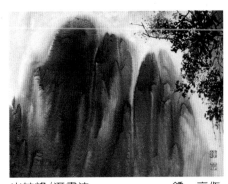

山姑峰/溼畫法　　　　　　鍾　京作

第一章
水墨畫的工具

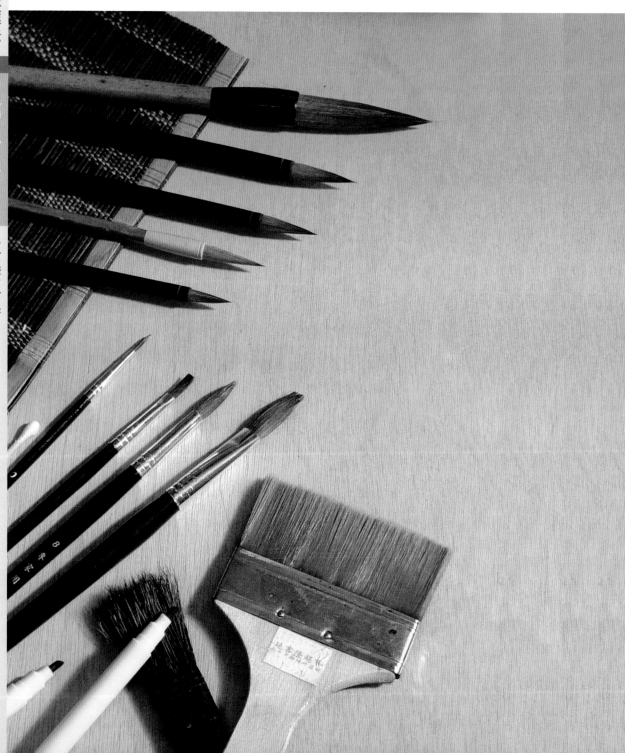

筆墨的說明

傳統作畫要求甚多，本水墨畫的作畫有明顯的不同，工具簡單。

筆：A.刷筆（大小扁刷）

B.大小毛筆（軟硬毫）

C.水彩筆（1－8號）

D.舊筆、禿筆

毛筆分為硬毫類，（狼毫、鬃、豬、山馬），軟毫（羊毫、胎毛、兔毫），硬毫剛硬，軟毫較柔，含水量多，適合渲染。

（1）畫面敷水面積大用大刷筆（快），小刷毛用於小面積敷水，小刷筆為快速畫法提供方便。

（2）各種型號毛筆如：小毛筆畫細節及局部的深入。大毛筆用於大效果的描繪，中鋒：筆垂直，運筆時筆峰藏於墨峰。逆峰：運毫反相逆向，右蒼老成屋蹟漏水之感。側峰：峰筆，筆光靠側，右扁平、薄效果。轉峰：運筆時隨行隨腕轉，筆尖藏墨汁中。破峰：將筆尖放開，運筆時，會出現豐富多樣的散破線。以及發揮水分飽和作用，有時大的毛筆不夠發揮其功能時，還採用水彩筆和刷筆的參與結合，使畫面其多種表現法。

材料用法

墨：油煙墨和松煙墨二種均可，上等墨帶紫色，中等墨色純黑，劣等墨微帶黃色。

硯一般不用，去店舖購買罐裝墨汁，開瓶現用。現用墨一般叫生墨，隔天墨叫死墨，生墨層次豐富，死墨畫起來墨渣多，畫大幅水墨畫，靠研墨比較費時、費工，用瓶裝墨汁方便。

膠　　水

膠水的作用，就是增加其粘度，水墨畫大量用水，墨少水多，造成在畫面的膠質含量少，畫面成品後，墨色不牢，所以加膠，其二墨滲膠後不論是潑墨法，還是印墨法形成肌理效果更好。

輔助工具

（1）墨池、水盂、調色盤、吹風機、棉花棒、刮刀、吸水布……，它是調整增添和補救畫面效果是必不可少的輔助工具。

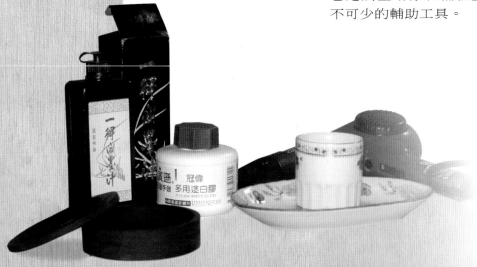

控制水墨的流向（圖1）

耐水畫板

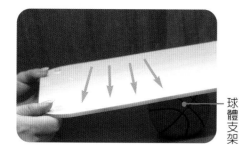

球體支架

控制水墨的流向（圖2）

支　架

圓型木頭製作或用充氣皮球均可，主要它能使畫板能平放不倒，又可多角度傾斜，水墨的流動方向便於掌握。

畫　板

畫板的尺寸大小視畫者需要而言，最好準備二塊大小不一的畫板，用五厘以上透明白玻或厚的壓克力作畫板，畫鉛筆素描用木質畫板，但畫水墨畫不宜木質畫板，耐水性差。

浸水盆

　　用於畫紙浸水，省時、節水，浸水盆尺寸要大於畫紙，用塑料盆即可。

畫　紙

水墨畫從宋代盛行以來，生宣和熟宣幾乎是它的專利，但是在宣紙上作水墨畫，要下筆十分果斷，繪畫基礎要好，事實上不論功力多好多深，在紙上作畫要進行不斷深入是很困難的事，也是人們常講的畫畫難，難畫畫把初學者難在一邊。

　　採用厚卡紙，銅版紙，包裝紙等不太吸水的紙質來作畫相對容易得多，畫面有誤或欠妥之處，可修改修正，深入很方便，如同畫鉛筆素描畫一樣，對初學者來講畫水墨畫，紙張是很關鍵的材料。

第二章

素描基礎

什麼是素描

素描就是用單色去描繪，表現物體及其空間，只要是單色畫的，我們都稱其爲素描畫。素描是一切畫的基礎，初學者更應該努力練習。

初學者或有成就者,都應該堅持長期的不斷素描訓練，它能使我們快速理解物體結構。快速表現其物體的質感、立體感、畫面的空間感。畫石膏素描色彩單純,便於觀察，理解物體結構，明暗的變化，五個基本調子的產生，在練習中較爲明顯，更能進行長期的反複磨練，提高自己的觀察和表現能力，使日後的創作達到得心應手。

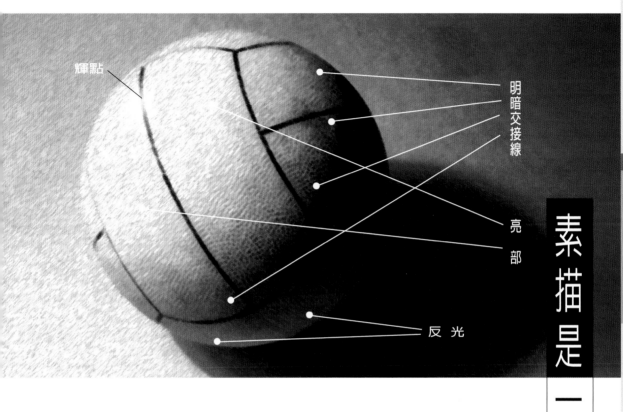

輝點

明暗交接線

亮 部

反 光

素描是一切畫的基礎

物體的五個基本調子

　　用單色去表現物體是一件很有趣的工作，請牢記物體的五個基本調子：

1.輝 點	2.亮 部	3.暗 部
4.明暗交接線		5.反 光

　　初學素描時，多看一看繪畫有關書籍，認清五個基本調子，認真地閱讀並鑽研，把問題較徹底地弄通，其實素描這一門不難，入門容易，深造也是辦得到的。

素描的工具準備

用鉛筆作繪畫訓練是最好的畫材,可以巧妙掌握畫線條、表現物體的明暗、層次、結構,從小孩的時候起,到成專家都廣泛的使用,是最通俗的畫具。

(1) 短期的素描以炭筆為好,能較快表現物體的結構、立體感、質感、空間感。

(2) 長期素描,建議您準備HB.1H.2H(畫高調部分)中間色調,用2B、3B低調(深色調)用上4B、5B、6B較好。

(3) 素描專用紙較好深入,可反覆的調整,較差的紙,不合格的非素描專用紙,只能畫短期素描用紙。

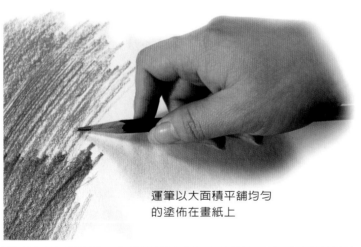

同樣一枝鉛筆,在素描的時候,掌握線條可斜打、豎立,可輕、可加壓,使用不同的方式畫出明暗調子,表現多種手法。

運筆以大面積平舖均勻的塗佈在畫紙上

潦草、粗心,形體的刻劃就無從談起。

用橡皮、麵包、紗布清潔畫面消除錯誤部份。

在鉛筆素描上塗一層炭液,色度加重。

影像式的色調

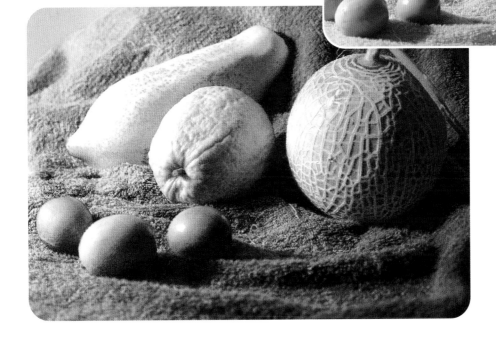

（4） 清潔畫面的軟橡皮，麵包、藥用紗布，不但可以消除錯誤部份，還可以調整畫面的明暗色調，擦出高光作用。

（5） 筆、鉛筆的掌握法

平塗的方式，筆、鉛筆以大面積平舖均勻的塗佈在畫紙上，根據物體，先畫出大效果的明暗層次，用平塗，素描運筆的方向：不必考慮過多的排比，最好平整明確，由於潦草、粗心，形體的刻劃就無從談起，方法得當，是創造一張成功的作品，橡皮擦使用不當卻把一張基本完好的素描畫，擦成灰調，畫面效果不佳，要少擦為妙。

鉛筆有硬筆蕊和軟筆蕊之分，這二種由H和B來表示，H表示硬筆蕊，如1H至6H。1H、2H畫出來的圖，硬筆的粒子較細，濃度較淡，畫素描時用來畫高調部位以及刻畫細節。B表示軟筆蕊，有B1、B2、B3至B8數字大小，表示軟度和硬度，如4B畫出來的粒子粗而濃度濃。有HB的鉛筆表示這鉛筆在軟硬之間。

光照角度

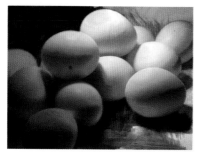

圖一.頂　光

為了更快地掌握水墨畫方法，所以我們要對光的角度、強弱要有所認識。

1.頂　光

即頭頂正中的光照，如燈光有時正是在物體的上方正中，又如中午時分的太陽光照。見圖一

2.左（右）側光

通常也叫順光，如早上七、八點或下午三、四點中太陽光照。見圖二

陽光和燈光時常有這樣情況，左右側光照射物體，都比較立體，在藝術用燈光，商業廣告圖片，常運用這佈光方法表現物體。

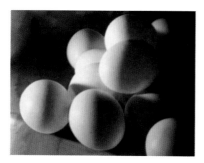

圖二.左 側 光

3.正面光

唯一的好處物體較亮，但結構較平，立體感不強。見圖三

4.逆　光

逆光也叫背光見圖四，物體較黑暗，結構分不清，但富有藝術氣味。常常出現在藝術攝影和影視場景，塑造人物形象中，比較凝重深沉，現代水墨畫，在畫面要靠光感表現，光感又要靠水墨技巧來完成。畫者心中一定要有光的知識，還要有畫面布光的技巧。

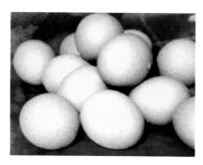

圖三.正 面 光

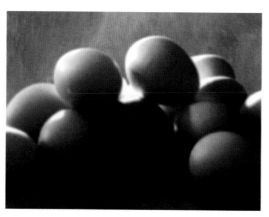

圖四.逆　光

同樣一組的雞蛋由於光照的不同方向，製造不同畫面效果。

光的強弱

物體跟光源愈近，物體愈亮，反之就愈暗。光度越強，明暗對比愈明顯。光度愈弱，物體的明暗對比變柔和，直至不甚明顯。

光的方向與明暗交接線

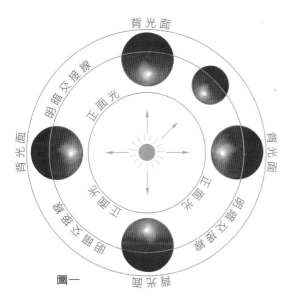

圖一

球體受光、背光、明暗交接線的位置圖。

學素描就是要理解物體的明暗交接線，學畫一進門就是要抓到其規律的東西，只有理解了，畫起來就不同了。

光源不動，球體定位不動，即球體不斷自轉，站在光源一邊，物體還是正光，站在逆光處，物體還是背光，站在側面觀看，球體不斷自轉其交接線，也是不會改變其位置，只有三者之中，任何一個改變位置，又重新改變側光、正面光、背光、明暗交接線五大調子的構成。見圖一

光源的對象與球體稜線，產生明暗交接線，聯想沿著明暗交接線切成剖面對準與光的投向，始終是保持90°角。見圖三

同一光源方向，同一個球體，由於幾個人站在不同位置看球，球的視覺影像色調使五個基本調子的部位都不同。見圖二

圖二．不同視角有不同影像效果。

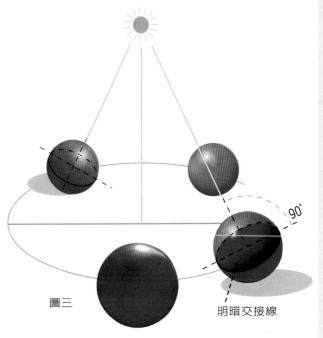

圖三

明暗交接線

影子擴散

　　隨著光的移動，影子也不斷地跟著移，物體的明暗也在變換部位，光源愈多擴散的影子變化越愈複雜，投影多樣。

　　有光就有影，光源與物體距離決定該擴散影子的方向及面積的大小，下圖只有一個光源投射，其影子相對黑，二種光照的相疊時影子較暗，其他部位的投影部份，由於光相互照射影響影子變淡變淺，這都是由相互光源的強弱和相互干擾決定的。

一種光照影像效果

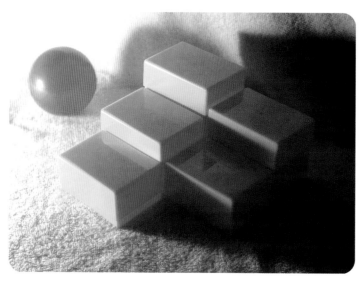

二種光照影像效果

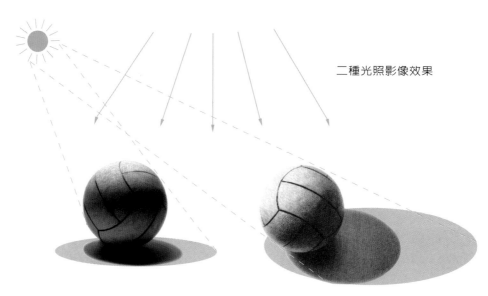

光與投影

　　水墨畫，同樣要了解光影關係，現在時尚講時空關係，畫水墨技法，心中一定要有光的因素和光照知識。

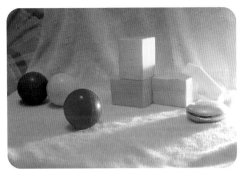

光源低，物體的投影長。

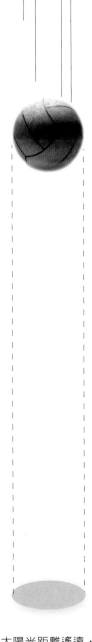

太陽光

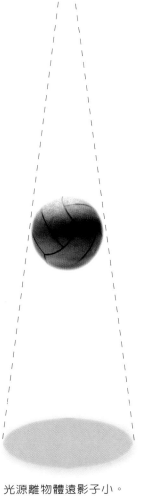

燈光

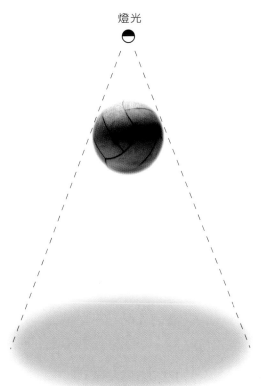

燈光

光源離物體近影子大。

光源離物體遠影子小。

太陽光距離遙遠，影子與物體大小幾乎相同。

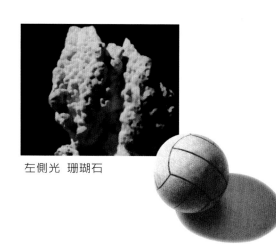

左側光 珊瑚石

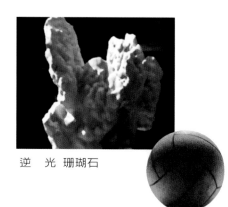

逆 光 珊瑚石

循序漸進

　　人們的認識，一般都從簡單到繁雜，從對事物的概念認識到具體，從整體到細節，做什麼事總得有個認識過程步驟，循序漸進。

　　前節講到球體明暗比較簡單，也好理解畫起來也不難，左圖珊瑚石看起來比較複雜了。但仔細看一看，稍想一想很快就理解每個細節的層次明暗，所以深入一步也是能辦到，只是不能快速掌握一個整體感罷了。

　　物體有側光、逆光、頂光，如訓練過了，現在是抓主次問題，即主要突出重點，重點部位的團塊分組，定出五大調的部位，黑白灰三大調的分佈後，再次的深入刻劃，只要長期堅持觀察、訓練，在腦海中有了對物體的表現手法後，轉入水墨去作畫，就容易的多了。

頂 光 珊瑚石

第三章

透視圖法

透視圖法的基本常識〈一〉

所謂透視圖法，在初學者來講，捕捉形象較爲困難，對近大遠小的景象，還沒有這方面的概念。爲了促使初學者，捕捉形象快，把複雜的透視法，進一步簡單說明示意。

三種透視法

視平線及眼睛等高的位置上。

1.消失在一個點上的，叫做平行透視。

2.消失在二個點上的，叫做成角透視。

3.消失在三個點上的，叫做傾斜透視。

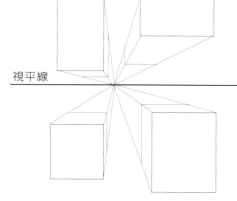

視平線

一點透視法，也稱平行透視法，物體距離視平線愈下，其物體的面就看見愈多、愈寬，反之，就愈少。見左圖。

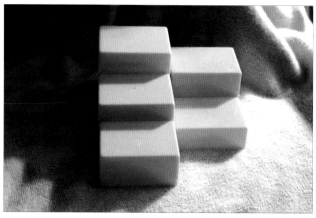

透視圖法的基本常識〈二〉

消失點（略） 消失點

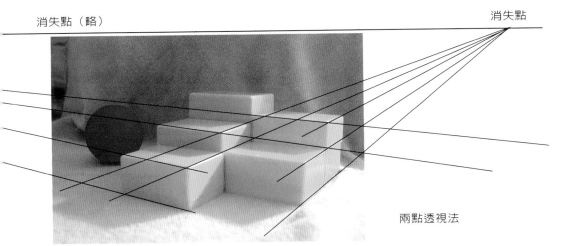

兩點透視法

所謂兩點透視法，也稱成角透視法，見圖。距離視平線愈下，例其物體的面就看見愈多、愈寬，反之，就愈少，超出視平線，物體的面看不見，見右圖。

成角透視、平行透視其消失點在視平線上，傾斜透視消失點，不在視平線上。

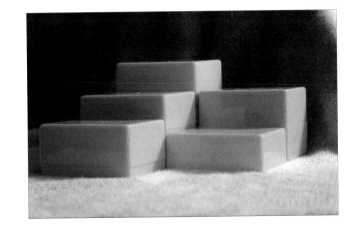

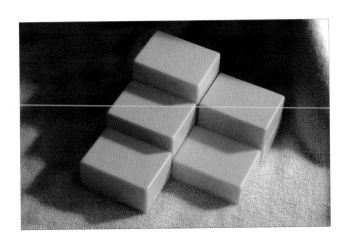

透視圖法的基本常識〈三〉

消失點

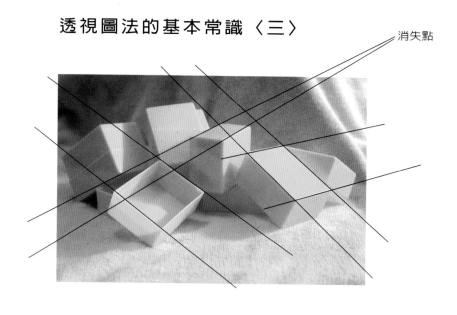

　　三點透視法，也稱傾斜透視法，物體的消失點，消失在視平線以外的天際點或地滅點，由於視平線的高低不一，其物體的面也有變化，同樣距離視平線愈低其物體的面就看見愈多、愈寬，反之，就愈少，超出視平線，物體的面看不見。見左圖

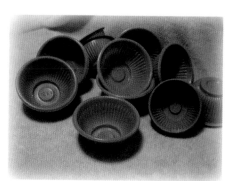

透視圖法的基本常識〈四〉

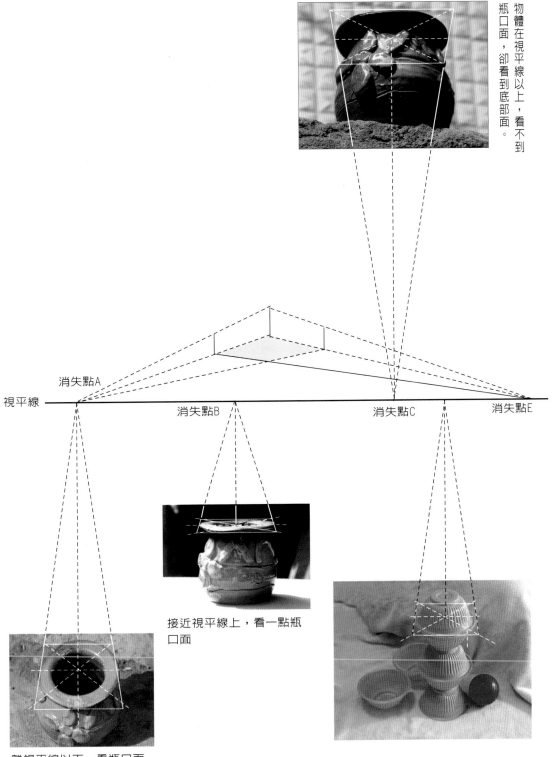

物體在視平線以上，看不到瓶口面，卻看到底部面。

視平線

消失點A

消失點B

消失點C

消失點E

接近視平線上，看一點瓶口面

離視平線以下，看瓶口面較多

透視圖法的基本常識〈五〉

透視圖法的知識是初學者所必備的知識，利用科學的方法，將自然界中的景物表現在一個平面的科學方法，下圖為現實生活中，常見景物用透視法解譯。

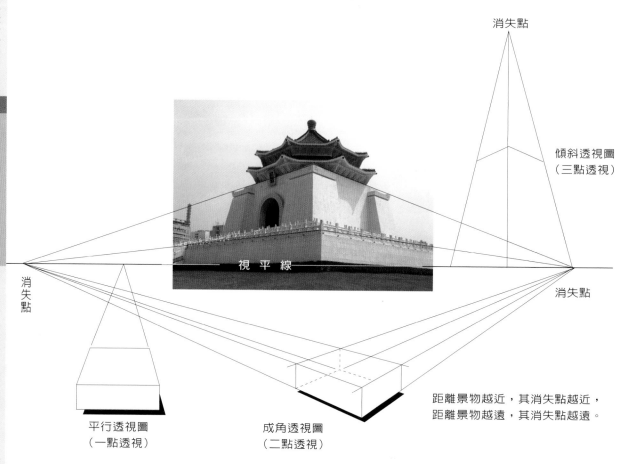

消失點

傾斜透視圖
（三點透視）

視 平 線

消失點

消失點

平行透視圖
（一點透視）

成角透視圖
（二點透視）

距離景物越近，其消失點越近，
距離景物越遠，其消失點越遠。

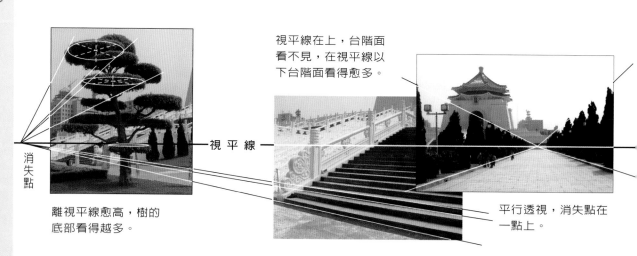

視平線在上，台階面
看不見，在視平線以
下台階面看得愈多。

視 平 線

消失點

離視平線愈高，樹的
底部看得越多。

平行透視，消失點在
一點上。

透視圖法的基本常識〈六〉

高
遠

圖A

深
遠

圖B

平
遠

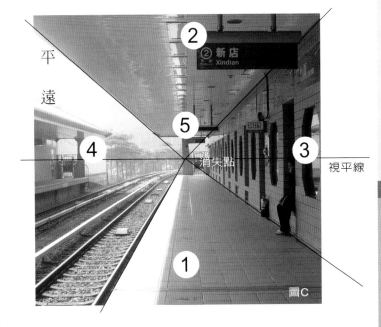

視平線

消失點

什麼是空間五大面

要弄清楚這個問題，對一個初學繪畫的人，非常的重要，特別是畫山水，有了空間的理論指導，其作品便會更有立體空間，呈現在作品之中，空間五大面即以視線爲依據，見圖C

1. 地　　面－（地面、鐵路面）位於視平線以下物體的平面。
2. 天棚底－（天棚、門框頂部）視平線以上物體的底面。
3. 右側面－（右邊車站的牆面）
4. 左側面－（左邊車站的牆面）
5. 正　　面－（畫面正中牆面、指示牌面、門窗框、柱子的正面部份）

以上畫面的五大面，經過透視的消失，產生一個深遠的立體空間感。

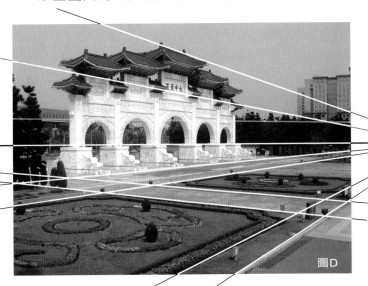

消失點

視　平　線

圖D

以上圖A.B.C.D不同的透視圖，都存在空間五大面的常識。

水墨山水畫透視常識與應用〈一〉

上面講到三種透視法，（無規則的透視略），都是透視法的原理法則，如下圖。

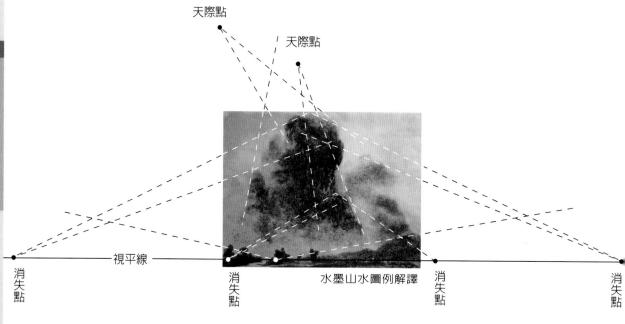

天際點

天際點

視平線

消失點

消失點

水墨山水圖例解譯

消失點

消失點

水墨山水圖例解譯

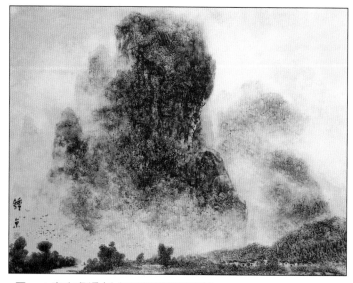

圖一：家山多嬌/大氣透視或稱迷遠法

圖中的山岳，顯得高不可攀，為了增強這種感覺，刻意把村莊放在較低的視平線上。

將遠景描寫得霧氣朦朧，在透視法中，我們把它稱為（大氣透視法），或模糊方式透視法，見圖一。

水墨山水畫透視常識與應用〈二〉

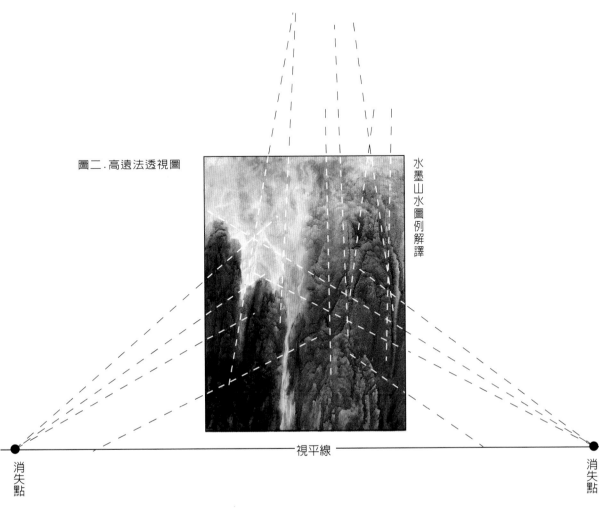

圖二.高遠法透視圖

水墨山水圖例解譯

視平線

消失點

消失點

一幅山水畫，都是幾種透視圖法的組合，因為山巒景物的形態起伏各異，相互關係穿插所造成。

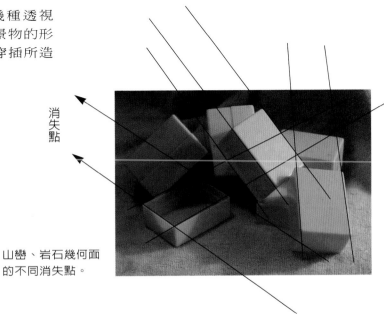

消失點

山巒、岩石幾何面的不同消失點。

水墨山水畫透視常識與應用〈三〉

我們有了透視知識，結合到構圖中去，描繪山巒景物，畫面會生動有趣，被描繪的景物變得高大雄偉，亦符合透視圖法理論和一個合理性的畫面。

消失點

近大遠小直至消失使你看到一個具有深度、高度、寬度的立體景物。圖四.成角透視，傾斜透視交織在一起。

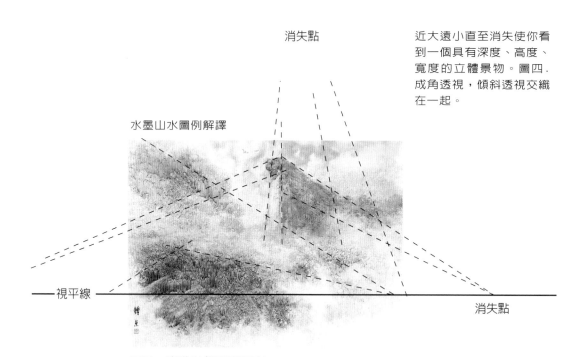

水墨山水圖例解譯

視平線

消失點

圖三：鷹嘴岩／高遠透視法

水墨山水圖例解譯

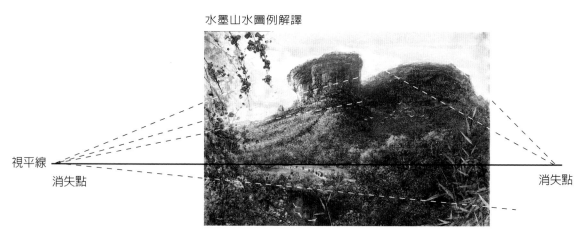

視平線

消失點

消失點

圖四：大王峰／平遠透視法

水墨山水畫透視常識與應用〈四〉

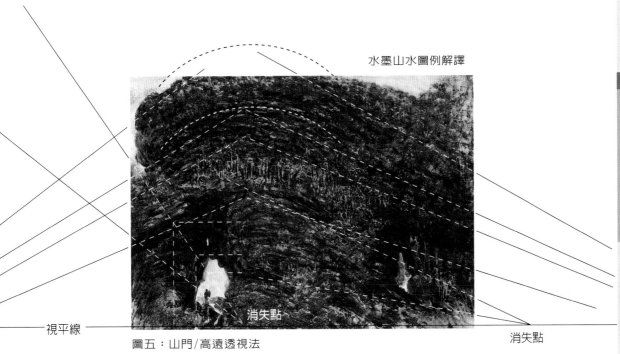

水墨山水圖例解譯

視平線

消失點

消失點

圖五：山門/高遠透視法

綜合透視效果圖

　　上圖視點放在山門右側，視平線較低，讓山門上頂部底面更突出，並不斷的向裡延伸，造成一個時空隧道，充分應用透視效果，給畫面增添深度感。

視平線　消失點

透視模擬離視平線愈高，線條弧度愈彎，碗在視平線上是平口的，在視平線以下，是往下弧度。

第四章

色彩知識

色彩原色論

　　由於色彩學家觀點不同：有的說（紅黃藍）是三原色.也有稱紅黃綠青紫（五原色說），還有的稱紅橙黃綠藍靛紫（七原色說）。

世界上只有二種光

（指肉眼可見光）

1. 自然光（如太陽光、閃電…等）
2. 人造光（燭光.燈光…等。）

光色變化

● 沒有光，即無色
● 光越亮，色更艷
● 光越弱，色越灰

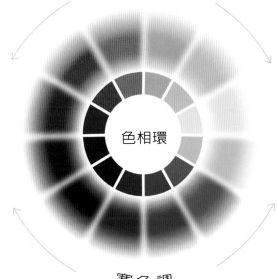

暖色調

色相環

寒色調

不發光體會反光

● 太陽光、燈光、火光…等稱為發光體。
● 泥土、金屬、木料、塑料…等稱為不會發光體。

　　不發光體卻會反光.反光的性能決定於其物體的質地和視覺形象上的質感.

左圖：塑料球、玻璃瓶、金屬杯的亮部、暗部、明暗交接線、反光、輝點，在光照下各自反光率不一，表現出不同質感。

35

色彩三要素

色相、色度、明度構成色彩三要素

1. 色相–指色彩的原色，由於光的波長不同使我們的眼睛感受到不同的色彩如紅色、橙色、黃色、綠色…等色相
2. 色度–指色彩的純度、飽和度。
3. 明度–指色彩的明暗高低程度。

紅綠藍色光三原色

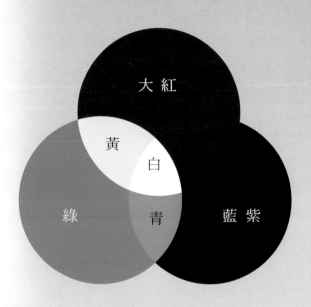

加色法〔色光〕

大紅加綠=黃光
大紅加藍=品紅光
綠加藍=青光
三原色光相加=白光

電視畫面（色光法）

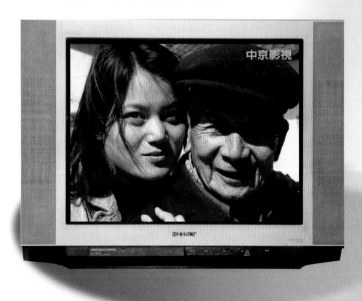

左圖電視機彩色圖相，就是應用加色法的原理，螢屏上千變萬化彩色都是由紅、綠、藍色光加色法而產生。

加色法 色光加色法越加越亮

美術作品（色料法）

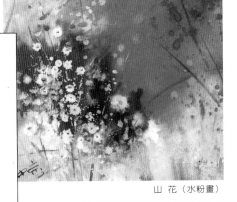

山 花（水粉畫）

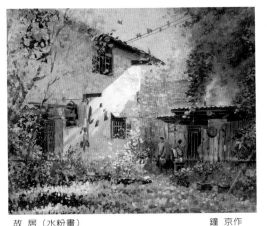

故 居（水粉畫）　　　　　鐘 京作

減色法（色料指有機物的顏料）

顏料色混合越多，色彩愈重、愈灰、變黑，通常稱為減色法。（如油畫、水彩畫等用色料作畫，均為減色法）。

紅黃藍色料三原色

孔雀藍　紫　黑　綠　紅　檸檬黃

減色法

色料越加越暗

製造鮮豔的2次色（間色）

將紅、黃、藍三原色其中2原色相加混合，便能形成橙、紫、綠第二次色，我們習慣把鮮豔色稱為間色；三原色相加等於黑色；不同份量的三原色相加稱覆色；不同份量的間色相加也成覆色，如咖啡色、土黃色、灰紫色…等。

光色的三要素對畫面的影響

光色三要素

　　1.固有色　2.光源色　3.環境色

相互影響作用

　　以上三種顏色光相互影響著，例如在強光下固有色被減弱，黑色變灰色、紅色變淡紅。同樣背光部淺色會變深、就是石膏像中間色調也不是白色而是灰色，暗部變暗色，這就是光源和固有色相互影響著作用。

　　又如一少女坐臥在草坪上，日光下白色連衣裙偏淡藍色調，反光部份偏綠色，主要是（草地色的反光），這就是環境光的影響，日出時天空的朝霞，由於主光色的改變，白衣服和綠草地這固有色也同時受到不同程度的改變成暖色調，畫水墨畫同樣要考慮色彩三要素的影響。

　　再如畫雪景不能畫成像一堆石灰狀，畫紅嫩秀麗的少女膚色畫成慘白都是不應該的。要畫出豐富的物體固有色、光原色和環境色相互影響的色調，是一件非常有趣的工作。

明度色階

高調

中間調

低調

黑白兩色不算彩色行列，屬於消色，但黑白兩色也有深淺高低明暗之分。

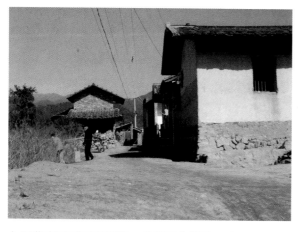

上圖農家受三要素影響，色調更為豐富，空間層次更為立體。

38

第五章

畫面構圖

構　圖

〈一〉緒　論

　　中國人發明了毛筆又創造了字畫，水墨畫由唐宋起盛行，採用了多點透視，散點透視，所畫的作品，完全不是在一個視點上，經過自己的安排取捨、篩選，隨心組合是主觀的再造，中國畫不比西洋畫，受透視圖法的格局要求，也不受時空的限制，講究構成，把需要的景物畫進作品中，使觀看的人進入「可遊」、「可觀」、「可居」的視覺境界。本書多以基礎理論，繪畫基礎知識，包括透視知識、構圖要點示範，以下將構圖分別作些簡介。

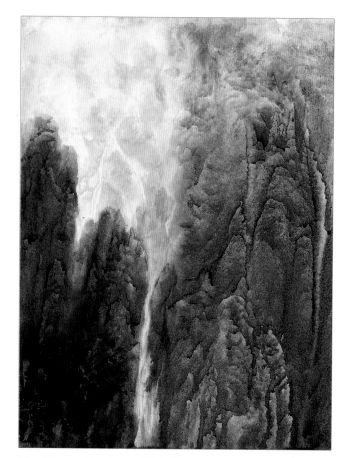

清　泉　　43×58cm／須字構圖法　　　　鍾　京作

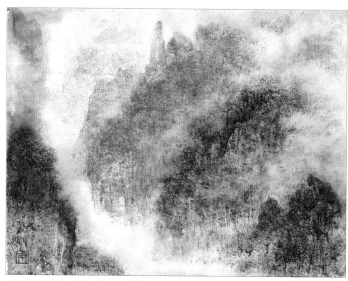

山峽晨霧　43×58cm／迷遠法構圖　　　　鍾　京作

〈二〉三度立體空間

　　宋代開始已經用到四遠空間了，以郭熙、宋韓拙學說，至今被視爲金科玉律，古人的四遠就是我們的三度立體空間理論相行。

三度空間理論（四遠構圖）展示

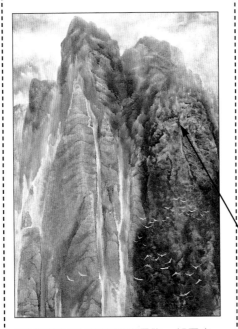

宋代畫家講的四遠理論：平遠、深遠、高遠、迷遠這跟我們現在講的，由上中下、遠中近、左中右構成的三度立體空間理論，相仿，見本頁圖例。

高

遠

高遠就是高於視平線的景物，如圖中的山峰及飛行物。

本書作者論構圖空間

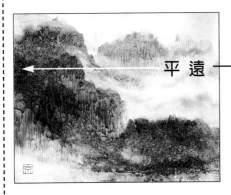

平 遠

平視正前方景物

深

遠

深遠就是低於視平線以下的遠景空間，如上圖的雲山左圖得城市。

迷 遠

遠處景物被雲霧遮蓋至模糊不清，叫迷遠。

解釋宋代畫家四遠其含意，用現代水墨畫進一步示意古人構圖四遠法，了解透視空間的理論。

41

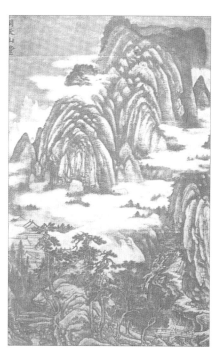

洞天山堂圖/頂天立地式/五代‧董源

自古以來，畫面構圖的基本形態，由於方位的不同，造成畫面的不同：古人說的一河兩岸式，一角半邊式、一開一合式、三疊二段式、對角線式、等構圖…。現代人講S字式、C字式、反C字式、中心構圖、斜線式構圖、對稱式、圓形、隧道、弧形等構圖，在畫幅類型，還有條幅式、橫幅、長卷式、寬螢幕電影式構圖，藝術在於創新，所謂構圖是將各個題材，妥善的分配安排作品上，能夠吸引觀賞者目光的一個過程，作畫是以視覺形象出現，合理即是好構圖。

構圖法則：

一幅好畫，在下筆之前，總得先想一想，先構幾幅小圖，比如去寫生不懂此法則見到什麼都畫，寫生不是寫實，就象照相機一樣照搬。構圖講對比呼應，講虛實主賓，講究疏密，講究取捨，不講究聚散的藝術性，造成畫面凌亂，違反構圖法則。

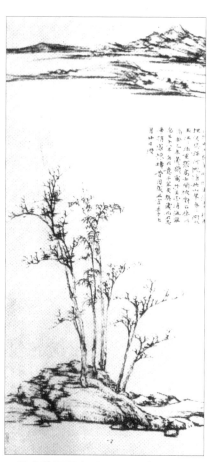

漁莊秋霽圖/一河兩岸式/元‧倪瓚

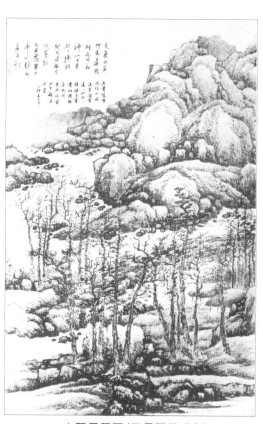

木葉丹黃圖/三疊兩段式/清‧龔賢

好的構圖，要求形象相互對應，也叫呼應，高低落錯，橫直之間，要營造節奏，主賓分明，每一幅作品都有自己的風格，把敏銳的感受畫出來，創作最滿意的作品來。

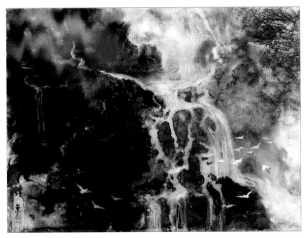

梁野山百練圖　43×58cm ／中心式構圖　　鍾　京作

構圖要訣.

上面講到把最敏銳的感受表現出來，構圖的確非常重要，構圖要講究線條組合，一張好畫，本身具備三根線條出現，即要有垂直、水平、傾斜線。大體安排好後，細節去豐富，營造出畫面的節奏，梁野山百練圖都由三根大線條，再分化成多根的的垂直、水平、傾斜小線條，相伴組成一個大合唱。

一幅畫若都由類同的水平線反覆出現，或幾根垂直線條重複畫面出現，肯定構圖平泛、空洞無味。

落幅最忌不合情理，最忌形象落幅太正太中、太上太下、主賓不分、重心偏移，失去平衡，有一種方法供參考，把構圖畫面分為橫豎三等分，成一個井字型，捕捉對象落在那一點都比較均衡，現以人物照相展示，更為清楚，如下頁，井字形構圖法。

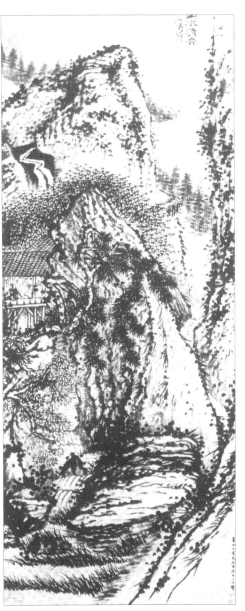

山水清音圖／S字式／清・石濤

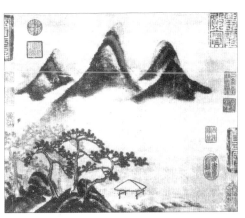

春山瑞松圖／高低兩段式／宋・米芾

構圖示意（一）

構圖位置

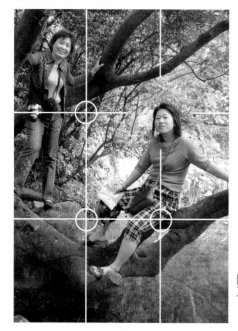

圖二

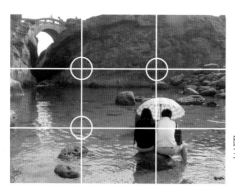

圖三

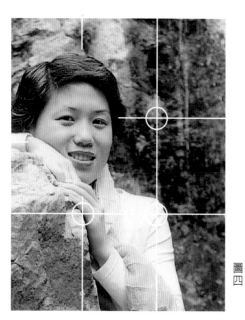

圖四

"井"字構圖法

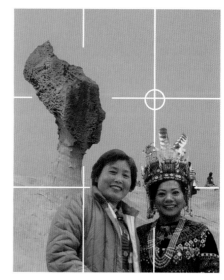

圖一

　　我們把取景框，假定爲橫豎三等分，形成"井"字，在任何一個交叉點上置入景物、對象，構圖上，在視角上更爲舒服。

不妥的構圖方式

構圖太中

構圖太偏

畫面裡的小孩，太中、太上、太偏構圖都不好看。

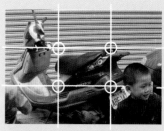

構圖太下

電影構圖 簡介

電影是一部龐大的構圖王國 電影構圖是我們最好的教材

眾所皆知，電影是綜合性的藝術，一部電影有著上百千個鏡頭群，來塑造人物，揭示主題，渲染氣氛。電影是一部龐大的構圖王國。

電影慣用構圖

- 遠景、中景、近景構圖。
- 人物、景物、特寫、大特寫構圖。
- 利用光色營造氣氛的造勢構圖
- 俯視、仰視、多角度動感構圖
- 各種電腦特技，疊影、虛幻、神奇構圖…

電影的精彩構圖是我們學習、借鑒，運用到繪畫創作之中。電影構圖視我們最好的教材。

特寫構圖

中近景構圖

寬銀幕彩色場景構圖

反C字形構圖

人物特寫構圖

S字形動感構圖

對角線式構圖

45

現代水墨構圖示意

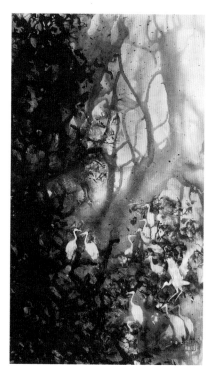

C字式構圖

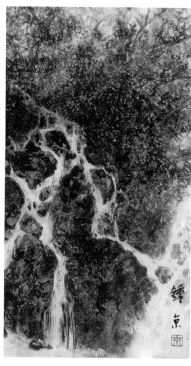

對角線式構圖

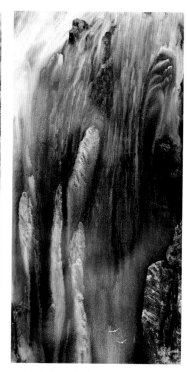

頂天立地式構圖

變換視點來構圖

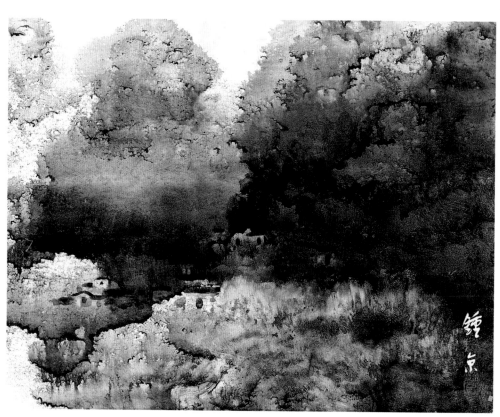

密林居家　22×29cm／中心式構圖　　鍾　京作2003年

第六章

水墨技法

石分三面法

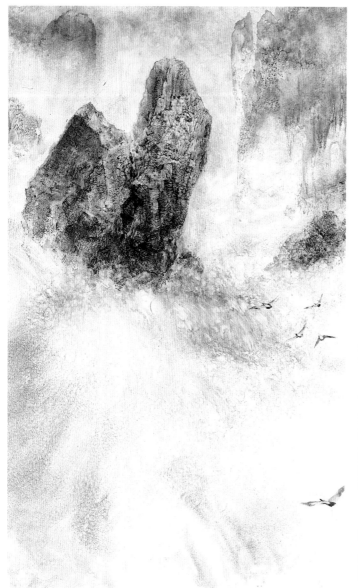

　　古人講，石分三面，指的是三大面，再分細一點就是五個面六個面，這是個說法的問題，按幾個面找出明暗關係，把石頭立體效果畫清楚。

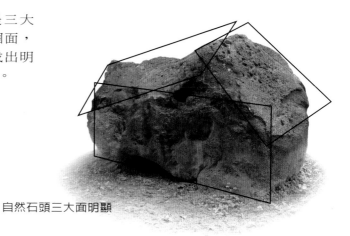

自然石頭三大面明顯

大自然的岩石

　　地球上的岩石種類繁多，其形狀又是千奇百怪，從不同角度觀看更是變幻萬千，當然每一塊岩石，都存在順眼不順眼、好看不好看，有時在光的影響下，好看的形象變不好看，不好看得倒變為好看，畫進作品中的岩石，注重造型及其質感，表現構圖講究石與石的對應，千姿百態的石岩，石塊，注意取捨加工，畫石要有細節描寫，應該有自己的主觀來改造它。

　　圖片中的岩石，是一般的岩石，光照也不強，顯得結構不分明。

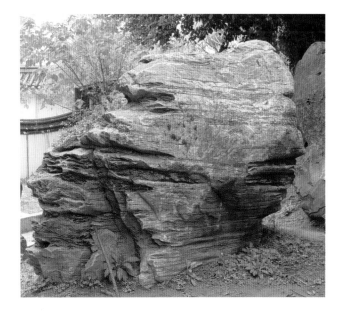

山水畫中，〝墨〞在中國畫中佔有較其重要的地位，從唐宋發展至今，運用水墨，在不同的紙質上，起到特殊的效果，水墨畫的特點很惹人喜歡的是，深淺濃淡、千變萬化，層次分明、豐富細膩，墨就是色，色即墨。

墨法分爲：

焦墨：濃黑有光澤。
濃墨：黑度次於焦墨而言光澤感少。
淡墨：用水調黑墨即成淡墨。
清墨：比淡墨色稍亮。
重墨：最低調色黑墨。

用水：水墨山水，當含著水墨的毛筆在紙上，觸發的一瞬間，古人說有〝墨之妙全在於用水〞，用水的適當，技巧的灑灑自如，決定一幅藝術效果成敗的關鍵。

水墨山水畫技法 濕畫法

　　濕畫法，是水墨畫中最常用，最廣泛，最能充分發揮水墨交融、流瀉特色的一種有趣手法，根據紙的屬性讓紙徹底濕潤，濕畫法實質上是在水上作業，保持在水份未乾之前把畫畫好才罷筆。

　　濕畫法，難控制，難是難在心中無數，只要有素描基礎，掌握物體結構，空間感及畫面的氣氛營造技巧就不難了。

　　利用水墨流向，在好的紙質作畫，不損傷、不起毛，墨色流暢透明，在水中作業是最佳的時刻。

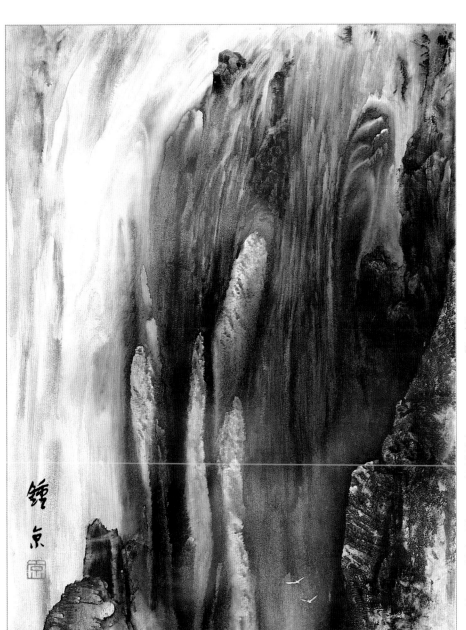

洗　禮　4343×58cm／濕畫法　　鍾　京作2003年

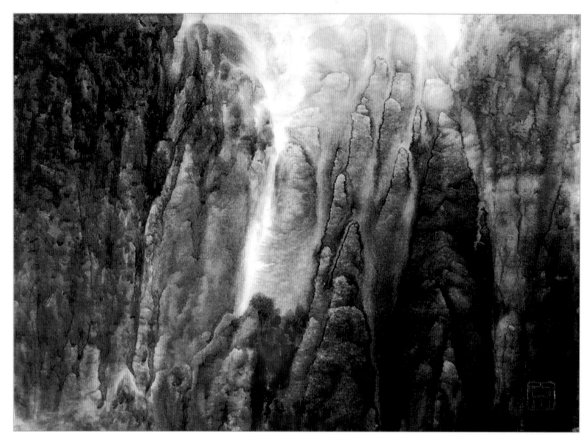

自然的回想　43×58cm／濕畫法　鍾　京作2003年

重視墨跡的凝固，由於含水的多寡，造成顯
眼黑灰色墨暈取代勾勒效果。

濕畫法

　　充分利用水和墨來渲染，營造畫
面氣氛和形象塑造：

1.始終保持紙的濕度。
2.把黑、白、灰三大調快速畫上。
3.把握水和墨的流向。
4.吸乾多餘的水墨部分後晾乾。
5.經過修飾調整後，全畫便告完成。

石壁、泥壁作品示意

　　山嶁圖，遠看其勢、近看其質，畫石壁取之險勢，壁峻。圖中呈S字形，寬窄不一，層層分佈，前後來龍去脈清晰。

　　畫山之忌，無疏密層次、墨太黑，或過分修飾，都會影響作品的完美。

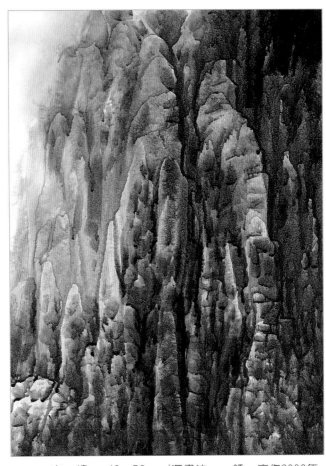

山　嶁　　43×58cm／濕畫法　　鍾　京作2003年

武夷大王蜂　　21×29cm／乾溼法　　鍾　京作

乾畫法

　　乾畫法和濕畫法是相對而言的，乾畫法畫面上也要先敷些水，不過乾畫法不是在太多水份的紙面上作畫，乾筆或枯筆，根據形象塑造，以及自己的習慣，穩穩當當地一筆一筆地不慌不忙的刻劃物體結構、空間、質感，它比濕畫法，來得嚴謹、深入，形象刻劃更結實、尖銳、筆味用得好，比濕畫法用處更廣，除紙張作畫以外，也可在木板上作畫，都會達到良好的效果。

　　乾畫法同樣要造型和概括能力，素描功力要好，心中無數作畫，會造成畫面越畫越混濁，通常我們是乾濕二種畫法並舉，畫面效果更佳。

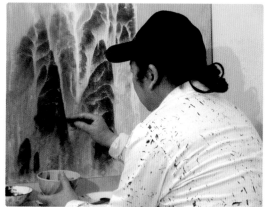

用乾濕筆刻劃細節，不妥之處可以擦洗重來。

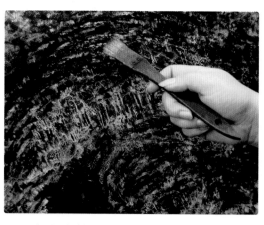

用水彩畫筆，小刷筆去深入刻畫，使畫面完美。

印墨法

什麼是印墨法呢?顧名思義,不是直接畫在紙上,而是將畫的形體先畫在其它畫紙上或玻璃瓷板上,反印在紙上是轉移墨色,但是在被印畫紙上必須有著墨率,如果第一次不太理想,按定位再來一次,印墨二次,三次都可以,見圖

印墨要求墨色有多,水份適量,墨裡加一些膠水[增加墨水的波美度和粘性],以便形成細節肌理紋。

1.先畫在紙上或玻璃板上。
2.在覆蓋畫紙背面用毛巾輕輕地擦平整後,慢慢地揭起來,揭紙方向決定肌理,紋路方向。

墨的濃度,粘性是形成肌理細節,是一件最有趣的方法。

步驟見圖:

1.先構思圖面畫稿。

2.按規線把畫紙角線對準,(紙張要先泡過水,再擦乾)。

3.在用柔軟毛巾在畫紙的後面擦平,壓打。

4.揭起一角起來看一看墨紋、層次效果,按規線位置可反覆進行多次。

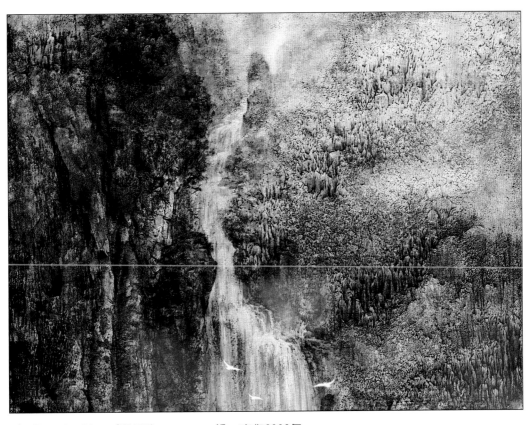

清音 43×58cm /印墨法　　　　鍾　京作2003年

淋墨法

淋墨法即是在畫紙上大膽地淋墨，墨量的多少，墨水濃淡根據你自己的需求，淋墨法是不用筆，用墨淋出畫來。

水墨畫光墨沒有水作媒介就不叫水墨畫，淋了墨同時倒水，把形體沖洗出來。

見圖：

1. 先把遠景［背景］搞定，第二步把前景淋墨、滴墨、滴水，石分三面這是規矩，但這張畫要倒出山石的三面，是不容易的，所以借用光的辦法，把它處理成背景亮.前景暗［背光或天空的雲朵投影在前景山峰，只要找到依據，大膽地使用墨色，表現光的世界，淋墨、潑墨同時進行，抽象和具象兩結合，使作品進一步升華。

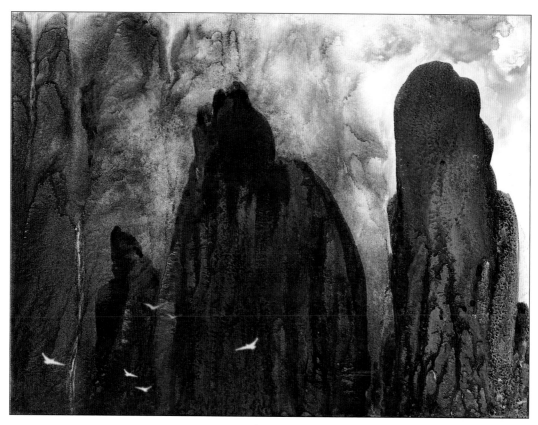

山兄弟　43×58cm/淋墨法　　　鍾　京作2003年

潑墨法

方法與淋墨法大致相同

1.先構圖,後潤紙,並用刷筆畫出大體山
　形定位,進行潑墨。

4.樹叢。樹葉,用明暗分組法表現,並畫
　出葉形的特徵。

2.山形墨色要足,可用潑墨,須加深時二
　次潑墨。

3.調整平遠、高遠、深遠的山岳的結構及
　明暗層次。

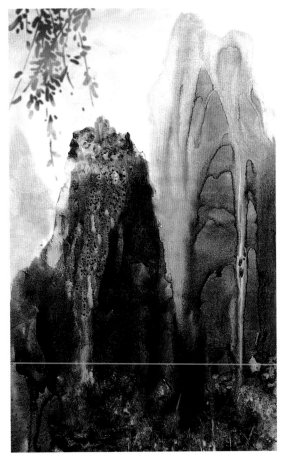

5.待乾燥後,初步先剪裁,準備再進行下一
　步的調整,添加工作。

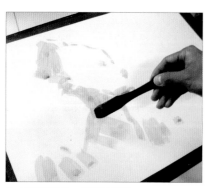

1.審核構圖，定位落幅。

2.用淡墨分成女王頭的結構。

3.從整體到局部，反覆深入。

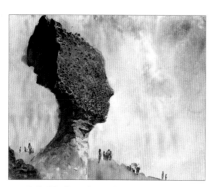

4.注意質感、空間感，待乾燥後，察
　看。

漸層法　女王頭示範

作品示範：鍾　京

　　聞名於世的野柳女王頭，是海岸公園最讓人難忘的奇特景觀之一。畫女王頭，不知有多少畫壇高手盡情地抒發自己的情感，我也是被那女王頭的神奇所打動，動筆之前先設定適合女王頭的時空背景。

　　構圖主客分明，取捨得當，保留自然奇觀，女王頭經過歲月風化的質感。構圖時把視平線放在畫面的下端，前景添上一角岩石及遠處的遊人，上空添加飛翔海鷗，在構圖上更為完美。

　　運用漸層畫法，融入一點藝術攝影的光影手法和木刻版畫式的大塊面來描述女王頭，力求其氣質的展現，達到一定的視角衝擊效果。

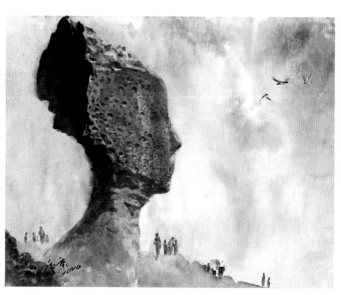

5.乾燥後，仔細審查，不妥之處再進行調整剪裁，作品完成。

名家題詞

—— 記鍾京水墨作品展示

丁仃題　　　（福建省美術協會主席、省畫院院長）

註：游魚舟上觀秋月

　　歸燕林中識舊人

海闊天空・言公達　書
（江蘇省常熟書法院主席）

著名電影藝術家蘇　里為鍾　京題詞

蘇導與美術師鍾京說戲

長春電影製片廠 國家一級電影導演

蘇里曾導演過觀衆喜愛的有：

〈平原游擊隊〉
〈紅孩子〉
〈我們村裡的年輕人〉
〈劉三姐〉
〈戰洪圖〉
〈奇襲白虎團〉等20餘部影片

特藝神跡・ 林心華 題

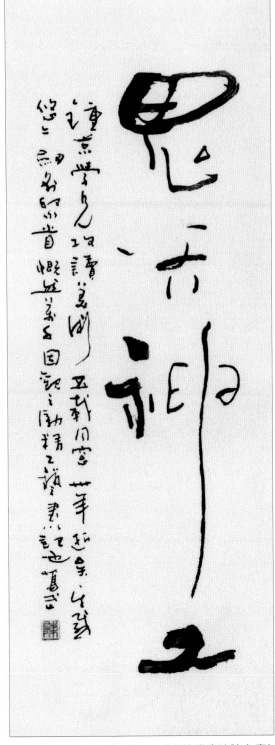

鬼斧神工・ 陳奮武 書 （福建省書法院主席）

造化鐘神秀
毫端出雄奇
題鍾京九畫電之初

鄭關初 書
（中國‧武夷畫院副院長）

註：造化鐘神秀
　　毫端出雄奇

第七章

意趣超然 雅俗共賞淺談鍾京水墨畫

中國武夷山文化研究院，武夷畫院院長、福建省美協副主席張自生

一. 藝術生涯

鍾京從台灣打電話又提起要我為他的水墨畫寫篇文章的事，我猛醒此事已交待很久了，做為老朋友，再忙也得對他的畫談一點自己的看法。

鍾京涉及的畫種很廣，可以說不論是油畫、國畫、版畫、連環畫、年畫、宣傳畫…等他都做過。他曾經精於舞台美術，而今致力於裝修、廣告、影視製作，所接觸的門類都做得十分不錯。近期，他在堅持水粉畫的同時創作了一批水墨畫，墨彩淋漓，韻味橫生，意趣超然，令人振奮。

鍾京的水墨畫可以說是他藝術生涯的主要方面。因為早年他從事舞台設計和製作，內容和形式多為劇本所牽制；後來他任職過報社美編，這期間的作品（包括插圖、連環畫…等）雖有個人的追求，但居多的還是被主題所左右；在後來他轉職做廣告裝

武夷鷹嘴岩（43×58 cm）　　　鍾 京作

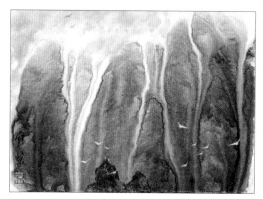

橫 流（43×58 cm）　　　鍾 京作

潢，室內外裝修，這些實用美術更是心隨客意，選擇不了自己的創造才能，只有近期的水墨畫，才得以舒適他的情感，才能較全面地窺見他的創作思想和藝術才智之一斑。

鍾京的水墨畫山水居多，黑白為主。其畫多表現武夷山區的山野情趣。畫面用筆沉穩，水墨相濟，水色相溶，肌理複雜，穩線條於其中，積水墨於意象，藏意於氣氛，現實以成人。部份托印作品，看似水墨托印無比天成，其實是用心營造筆繪、水痕、色染，把各種天然肌裡融入造型，多層疊染，十分講究。

冬 花（43×58 cm）　　　鍾 京作

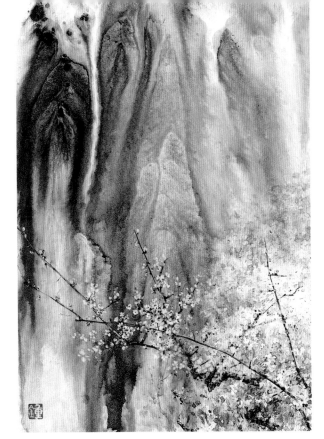

二．意趣超然

中國藝術形象的組織是線紋，流動的線條使中國繪畫帶有舞蹈意味，鍾京的水墨畫追求流動變化的水痕肌理製造心靈的跡象給人一種真實的藝術感受，使得畫面含有舞蹈的韻味，更有動感，視覺更新、更美。同時，這些流動的水跡與疊彩跡理更深一層地表現意境的內部節奏。好比音樂伴奏、烘托和強化了畫面的主體造型。

用疊層的方法把線條穩沉再造型和水墨的流跡中，達到"氣韻生動"和"遷想妙得"的效果，這是鍾京水墨畫的又一著力點。藝術家要進一步表達出形象的內部生命，這就是古人說的"氣韻生動"的要求，也是中國繪畫要求的最高目標和境界。氣韻就是宇宙中鼓動事物"氣"的節奏和諧（宗白華語），五代荊浩解釋"氣韻"二字：氣者，心隨筆運，取象的過程中又重視水墨的把握和隱去行中的筆跡，不使觀者看出自己的技巧，把自己的感悟溶再畫面裡，溶自然現象於傳統美學規範之中，這種感悟自然心靈水墨的跡象；"遷想妙得"，有餘不盡。

二．雅俗共賞

不難看出，鍾京的水墨畫是定格在"雅俗共賞"的位置上。說其雅，是由於他的畫法中意境，色調淡雅，氣韻感人；說其俗，應該是指他畫的通俗，接近名眾的一面。比如畫面的甜美，佈局的完善，水氣的氤氳都給人以"甜"的感覺。其實鍾京的這種

梅香圖 （43×58 cm）　　　　　　　鍾 京作

甜是在尋找藝術貼近現實的契合點，"俗"者，通俗不俗也。

古來有"廟堂藝術"和"市井藝術"之分，"廟堂藝術"瞧不起"市井藝術"，就如那時的讀書人瞧不起生意人一樣。而今物換星移，人類以竟入多元的經濟社會，我面對的不僅要重視"廟堂藝術"，也應該同樣關注"市井藝術"，應該注意藝術在多元社會中的多元化，院校藝術雖然可貴，但民間藝術同樣放射異彩。複雜的社會格局必然使繪畫藝術走向多元，鍾京的水墨山水畫已經實踐了藝術性和實用性兩個方面了，他正在努力的營造風格，增強檔次，在現實主義基礎上建起"雅俗共賞"的藝術樓閣，創造出一種新風格的水墨畫藝術作品來。

張自生2004年3月

於武夷山麓望月軒

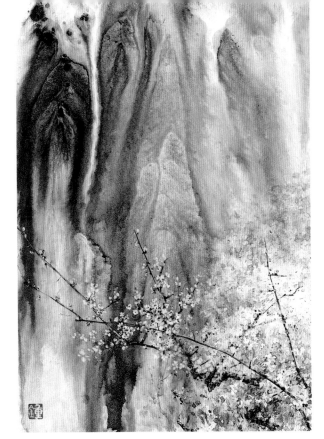

水墨山水畫快速法

7 作品展示

意趣超然　雅俗共賞

65

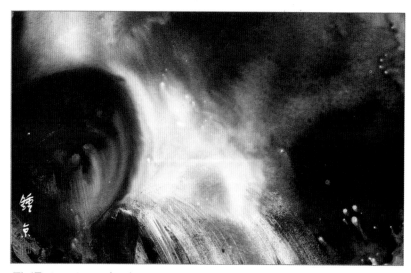

飛　瀑　21×29cm /溼畫法　　　鍾　京作2003年

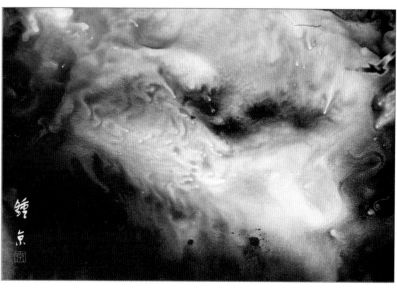

驚　濤　43×58cm /溼畫法　　　鍾　京作2003年

江湖海

　　用水去畫水，那是水的「自畫像」。

　　用大自然的水，去表現大自然各種動感的千變萬化，無固定形態的水，要有悟性去捕捉它。

　　鋼琴是彈的，胡琴是拉的，笛子是吹的…。水墨是融成的，完全是墨的形式凝固顯示，用墨之妙，全在於水，快速之技，全在於法。

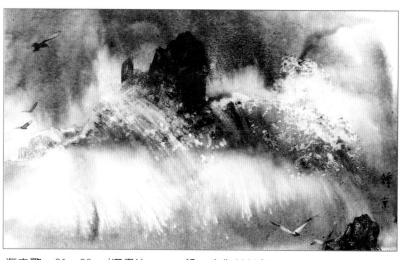

海之歌　21×29cm/溼畫法　　　鍾　京作2003年

鍾 京水墨山水畫作品選

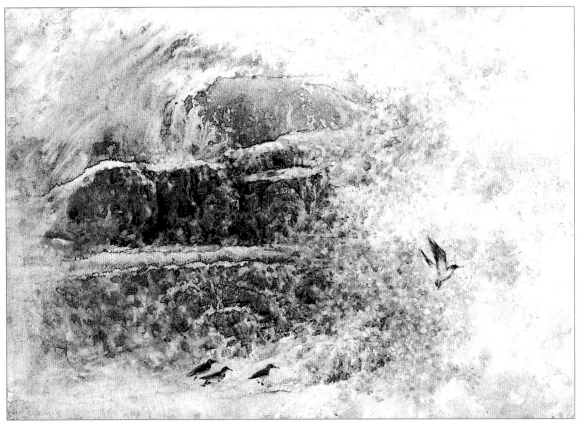

海岸印象　21×29cm/乾溼法　　鍾　京作2003年

　　當我又走進畫室，提起筆又放下，今晚決定畫什
麼好呢？疑視著窗外迷人的月色，深切感到生命的
美好。

　　作畫是我職業上的便利，說不上有什麼深造和技
巧，想到什麼就畫什麼，這就是我的「無所爲而爲」
與神仙一樣自由快活。

　　此書八十餘幅，一股作氣，用了二個多月夜晚時
間，經常通宵達旦作畫，所以此書取名爲快速畫
法，由於編排上的需求，又補上了數幅，也都是內
心世界的呈現，一種心靈的寫照。

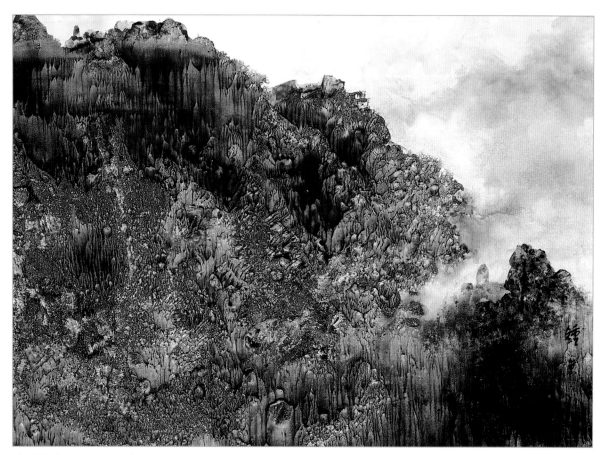

海邊的山　43×58cm/印墨法　鍾　京作2003年

　　海邊的山，水墨畫充分利用各種手法，把泥
壁、石岩、草叢、溝、坑、谷、岡陵⋯交融在一
起，力求把內容豐富山岳形體質感，表現完美。

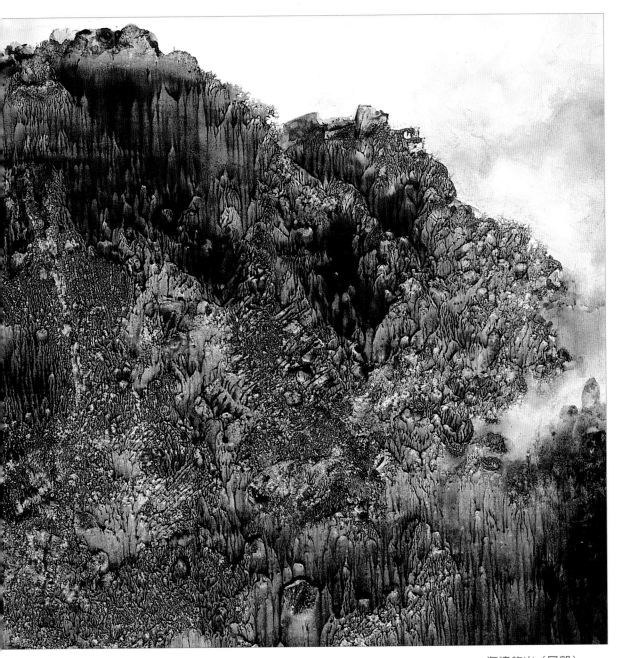

海邊的山（局部）

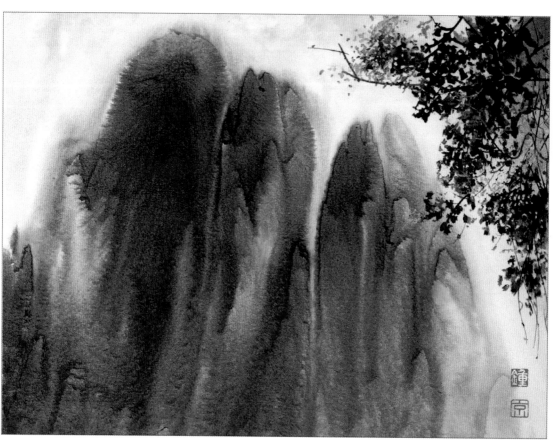

三姑峰　43×58cm ／溼畫法　　　鍾　京作2003年

　　把覆雜的山峰，處理在晨霧之中，營造出耐人尋味的神
韻，水墨技法把山與山之間的虛實用筆，表現得恰到好
處，爲了表現前後深遠空間，右角增添一組枝葉作前景。

由近到遠源源不斷的山脊稱嶁；由岩石上高起來的山，稱為「崛」；規模雄偉，層層密密的岩石，俗稱岩石的山稱為「岨」。畫山岩用綜合手法，用光的形式來表示物體的結構明暗濃淡，是水墨技法的拿手好戲。

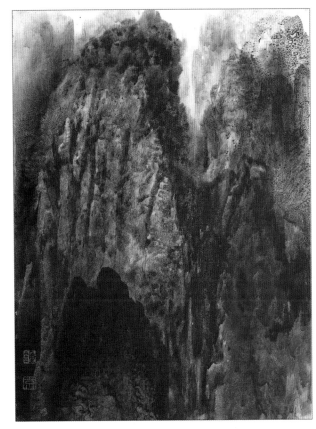

崛　　43×58cm ／綜合法　　鍾　京作2003年

櫻花季節　　21×29cm ／綜合法　　鍾　京作2003年

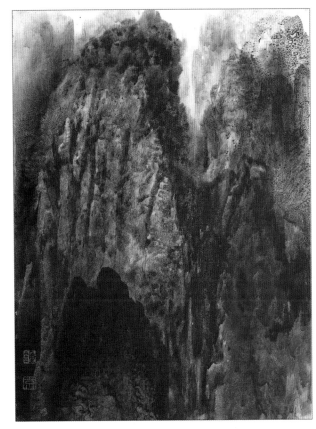

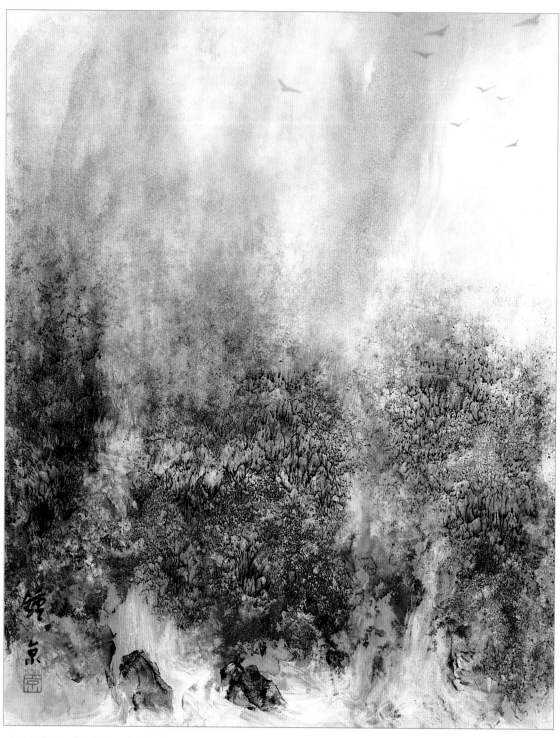

山雨瀟瀟　43×58cm／溼畫法　　　鍾　京作2003年

　　上圖山雨瀟瀟，畫出景物的前後層次：雨霧層次和光色
明亮度，還要有朦朧效果的濕潤感，這跟艷陽天的畫面相
比，另有一番情調，江南春雨抒情，山風野雨，另有詩
意。

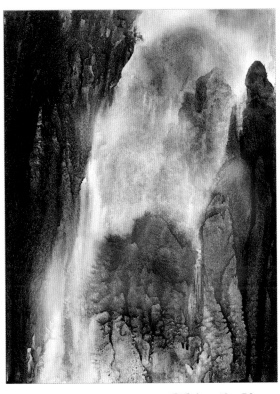

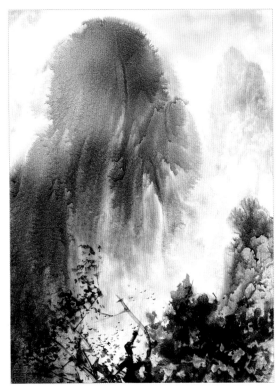

重重山　43×58cm　　　　　　　　層層霧　43×58cm

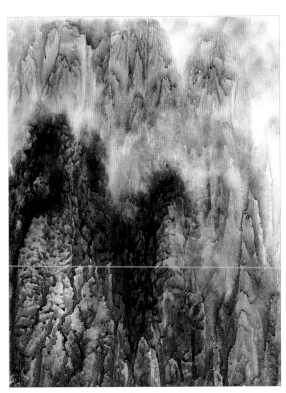

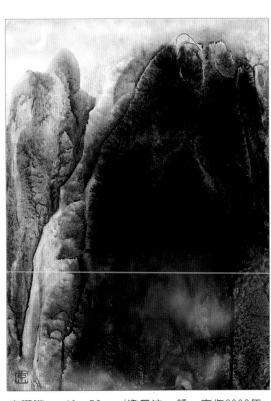

山朦朧　43×58cm　　　夜朦朧　43×58cm ╱潑墨法　鍾　京作2003年

冬
梅
·
冰
封

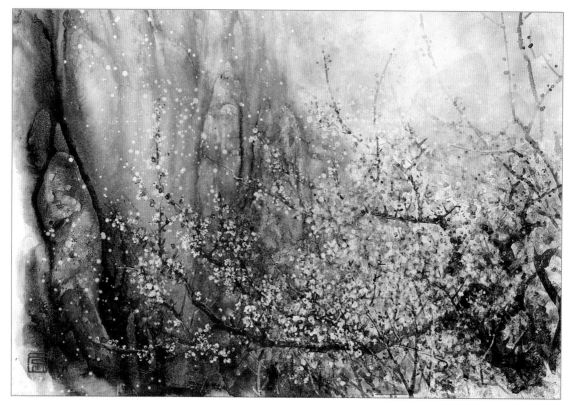

冬　梅　　43×58cm／乾溼法　　　鍾　京作2003年

冰　封　43×58cm／溼畫法　　　鍾　海作

群木方憎雪，開花長在先；
流鶯與蝴蝶，不見許姻緣。

梅花·唐.李中

　　越是簡單的構圖，越能
反應筆者的觀念，它往往也
能深具意涵，水墨山水畫
「蘊於內，而形之於外」一
種心靈世界的寫照。

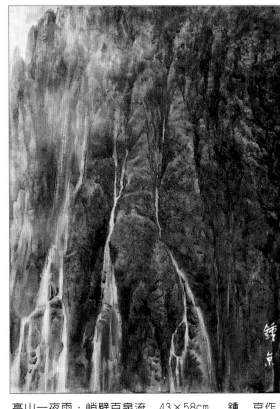

高山一夜雨・峭壁百泉流　43×58cm　　鍾　京作

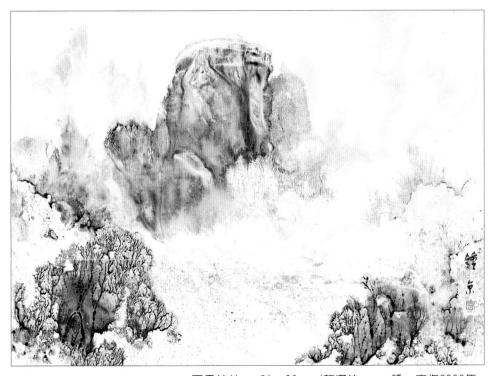

雨季桂林　　21×30cm ／乾溼法　　　鍾　京作2003年

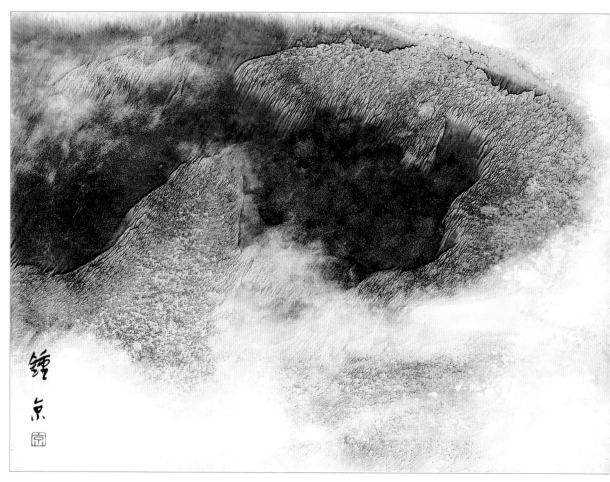

雲山圖　21×29cm　/印墨法　　　鍾　京作2003年

　　自古以來直到現在，畫山畫水最大的樂趣，莫過於對景色的感動，雲山圖以深遠的視角，漩渦式的構圖，通過飄動的雲，把山形加以減筆，虛化的表現手法，從而達到以少勝多的藝術效果。

　　山峰與山谷，墨色濃淡對比，把立體空間，表現簡明俐落。

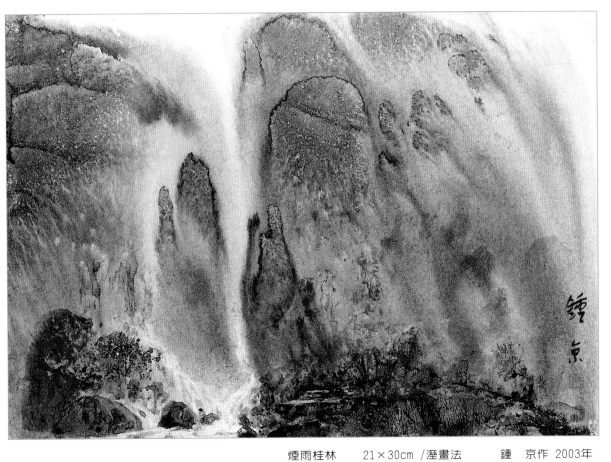

煙雨桂林　　21×30cm / 溼畫法　　鍾　京作 2003年

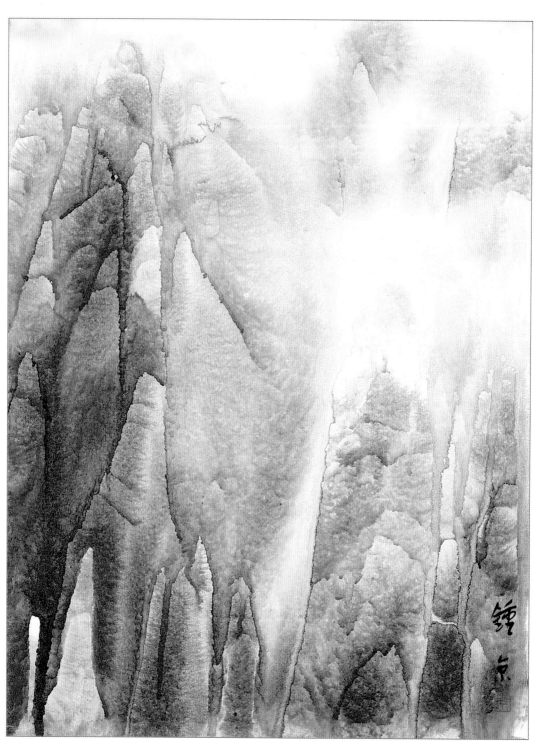

神女峰迷霧　43×58cm ／漬畫法　　鍾　京作2003年

迷霧神女峰水墨渲染，山岳主次塊面，時隱時顯，使作
品在寫實的基礎上，筆調流暢洒脫，水墨技巧運用自如，
在氣氛營造上富有神秘感，畫幅用高色調處理，更有高遠
和迷遠的立體空間透視感。

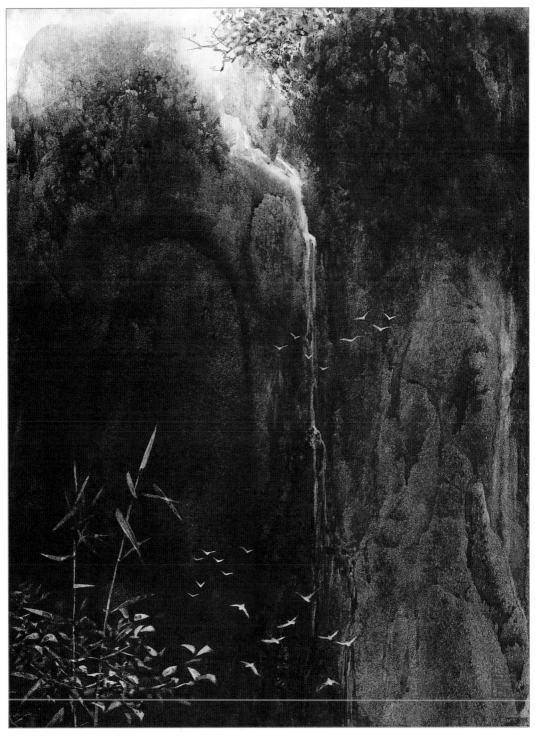

歡樂的幽谷　43×58cm ／印墨法　　　鍾　京作2003年

　　兩峰之間，有溝、有澗、有泉、有瀑…。力求每幅畫不必類同，要有新意，畫泉流不妨多畫些局部，試用重墨畫岩壁、叢林，用亮色調畫飛鳥、小枝葉，營造出詩情畫意。

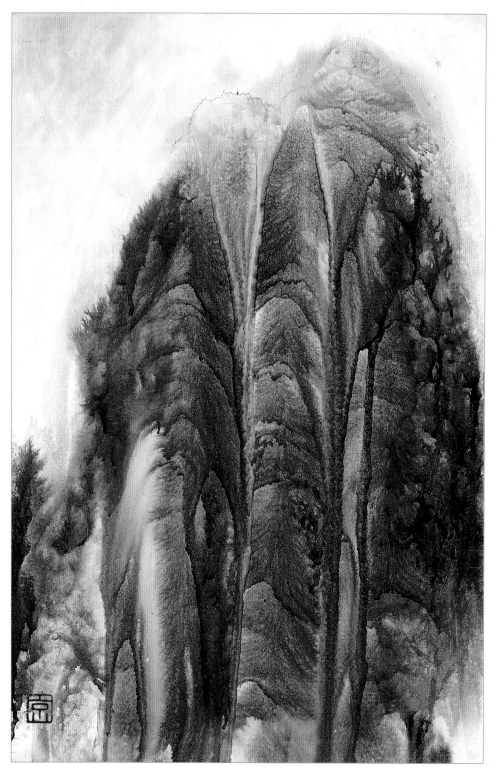

雨後青山　43×58cm/淋墨法　　　　鍾　京作2003年

　　淋墨、點墨，利用水分的流向，畫板的傾斜不斷改變角度，達到
滿意的效果，作品要有內涵，除了山石、樹林、草木、山峰之外，
水墨快速法同時考慮透視空間，虛實主次表現恰到好處。

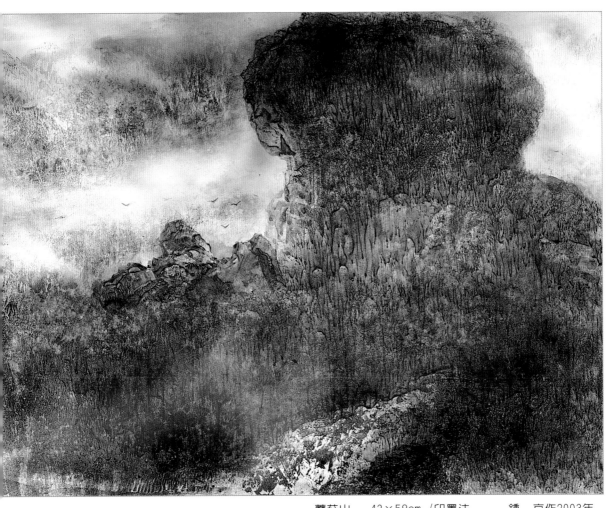

蘑菇山　　43×58cm ／印墨法　　鍾　京作2003年

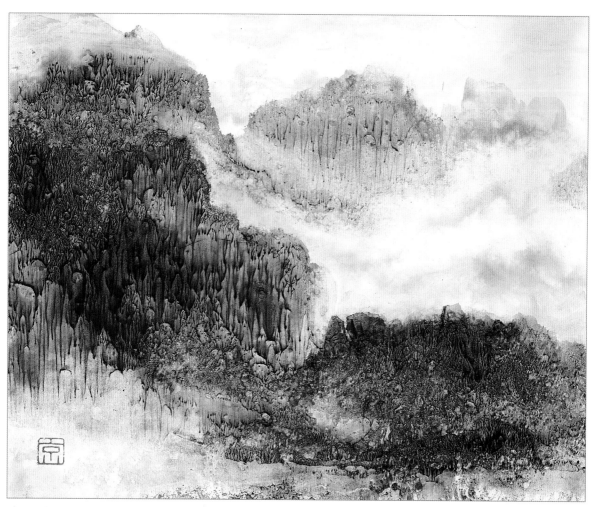

早春二月　43×58cm　/印墨法　　　鍾　京作2003年

空山不見人，但聞人語響；
返景入深林，復照青苔上。

<div align="right">鹿柴‧唐‧王維</div>

　　強調三度空間，把遠中近、上中下、左中右的層次，明度拉開，包括肌理的細紋要符合透視圖法，石分三大面，山也是分三大面，分塊面明確，從山頭到山腳的變化表現細緻，作品也就成功了。

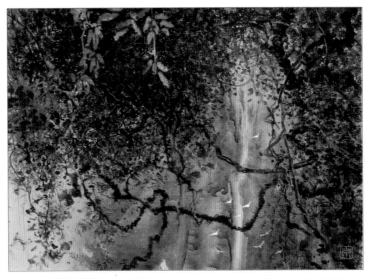

千絲萬縷　43×58cm　　　　　　　　鍾　京作2003年

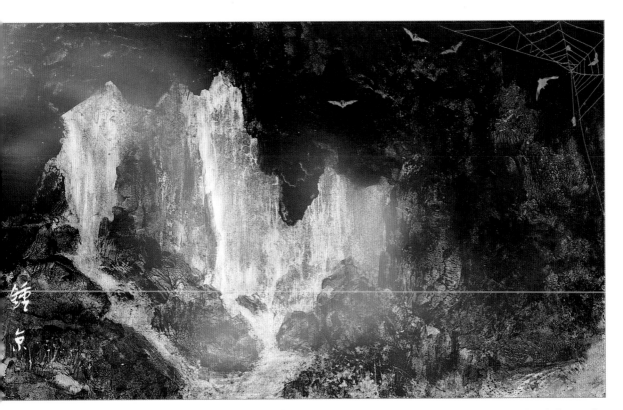

水簾洞　43×58cm/綜合法　　　　鍾　京作2003年

家
戀
·
深
秋

家　戀　21×29cm/乾畫法　　　鍾　京作2003年

草 · 唐.白居易

離離原上草，一歲一枯榮；

野火燒不盡，春風吹又生。

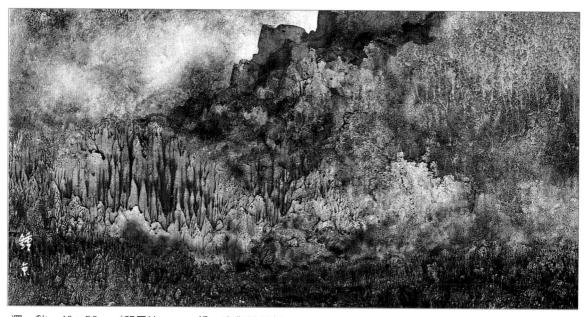

深　秋　43×58cm /印墨法　　　鍾　京作2003年

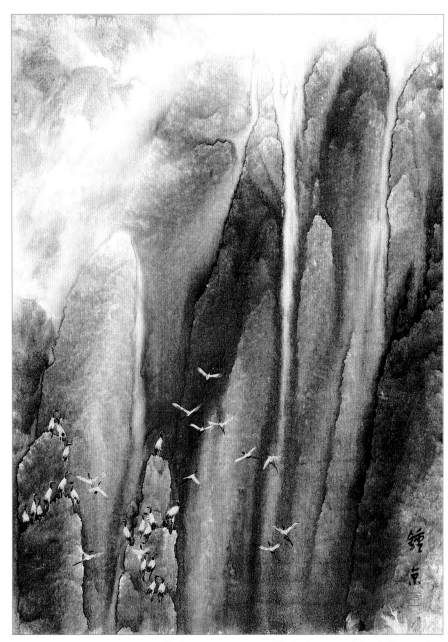

天籟之音　43×58cm /潑墨法　　鍾　京作2003年

　　充分利用水墨技巧濕中濕的渲染要
領，將"景"快速凝固在畫幅之中.

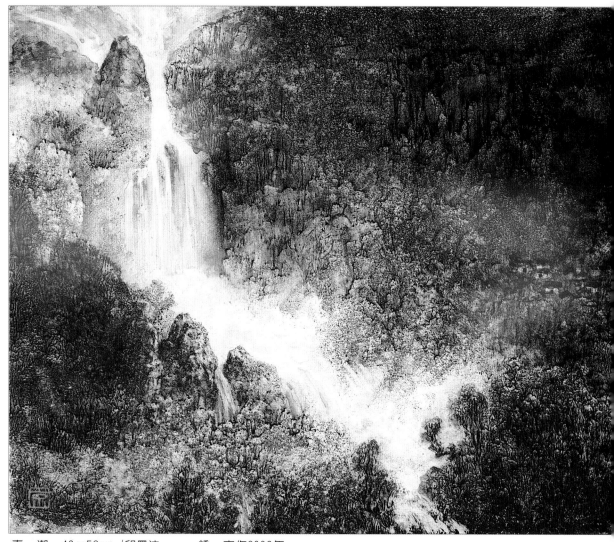

春　潮　43×58cm /印墨法　　鍾　京作2003年

　　漂亮的風景，讓人親切的感受到生命的美好，春潮圖利
用多次的印墨法，營造別有情趣的山水圖，在場景設計
上，加大刻劃的信息量，使一石一水、一草一木的描繪，
達到細緻生動，同時也把時空感覺融入畫幅之中。

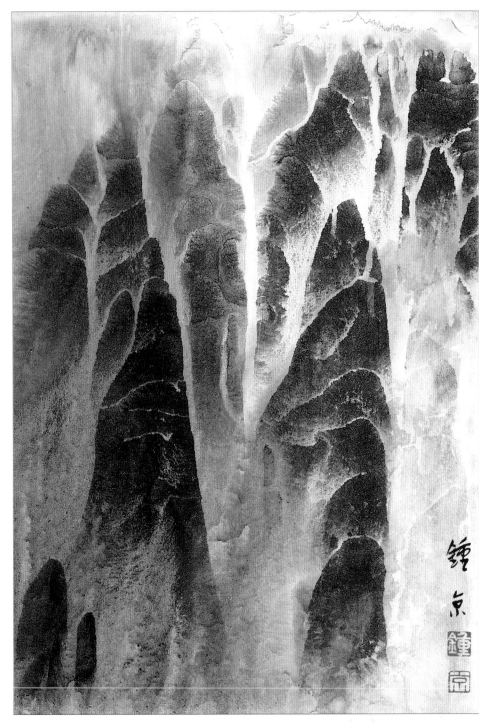

桂林印象　43×58cm／潑墨法　　鍾　京作2003年

雨濛濛‧村　口‧雙龍泉

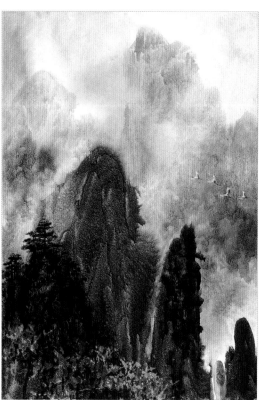

雨朦朧　43×58cm/渲畫法　鍾　京作2003年

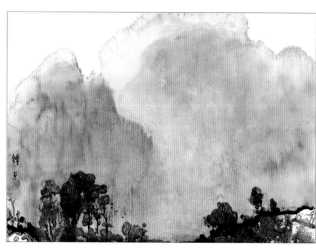

村　口　30×21cm /印墨法　　　鍾　京作

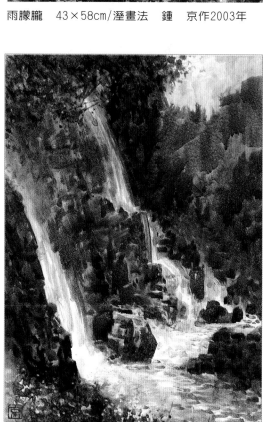

雙龍泉　43×58cm /渲畫法　　　鍾　京作2003年

用小刷筆作畫，力求表
現岩石立體塊面，應用虛
實把握前後景深。

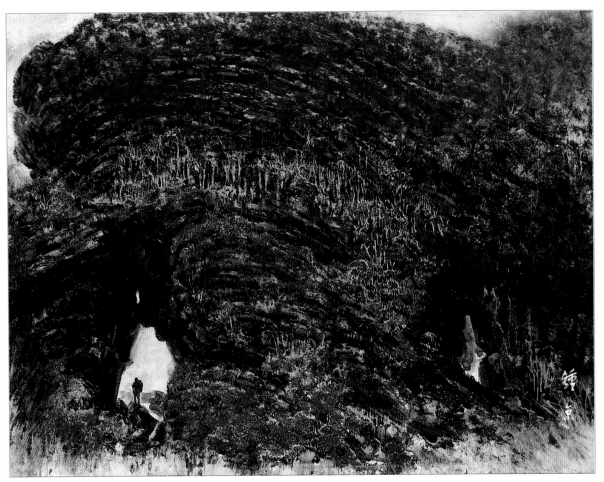

山　門　43×58cm ／綜合法　　　鍾　京作2003年

　　利用疊層法，用重色度表現山門，在深入作畫過程中，期望在一筆一畫有濃有淡的色階變化，表現上達到岩石、泥壁的風化成凹凸和質感，重疊法的畫法，構圖從單一中找出形體較深入的刻劃，這也是一種情趣。

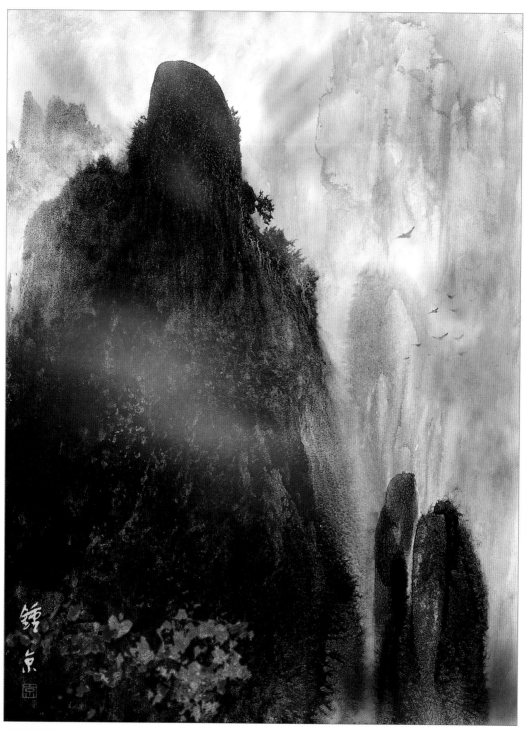

佛峰曉影　43×58cm /潑畫法　　鍾　京作2003年

　　這一幅佛峰山帶神奇色彩，其位置在構圖上佔有畫面的
一大半，又重又黑的顏色，有重如泰山之感，在重色之
中，找出明暗層次和重色微妙變化。

　　山峰、山腰的樹木要符合透視圖法，不宜畫的太大，遠
處山峰在處理上，起到了填補構圖的作用。

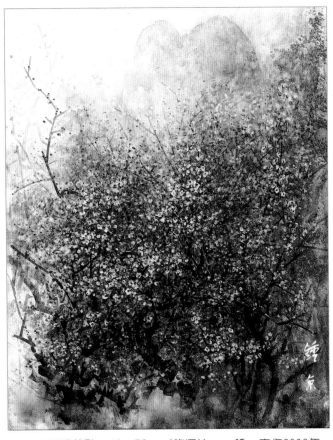

香飄萬點圖這是對
美的寫照，梅幹相互穿
插，線條疏密有序，色
度與山坡重色相融，反
襯著明亮開放的梅花，
立體空間表現得當。

香飄萬點　43×58cm／乾溼法　鍾　京作2003年

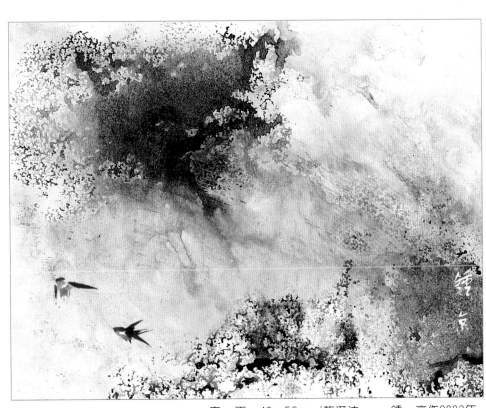

春　雨　43×58cm／乾溼法　鍾　京作2003年

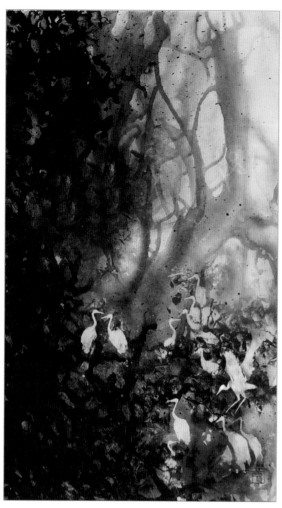

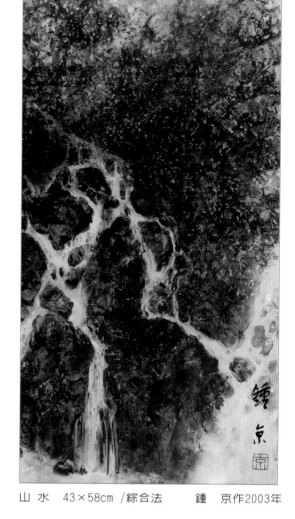

家 園　43×58cm／綜合法　　　鍾　京作2003年　　　山 水　43×58cm／綜合法　　　鍾　京作2003年

　　熱愛生活、熱愛自然，也熱愛自己不負於生命的職責，我常投奔自然的環抱之中，我畫我所熟悉的，最能激發我的創作激情的事物和景觀。繪畫藝術是一項苦心經營的產物，觀念求變求新，但我決不趕時髦，追求"前衛"，願我的畫給人美感，從單純中求變化，這是我對藝術的態度。

　　藝術的表現方法很多"夫畫道之中，以水墨爲最上"選擇水墨要有認眞嚴謹的工作態度。充分發揮水墨交融，流瀉的特色，我信奉眞、善、美的原則，加強各方面的藝術修養、創造和見解，從美的變化中找統一，用自己的激情和氣質，用技巧和想像力來吸引觀衆。

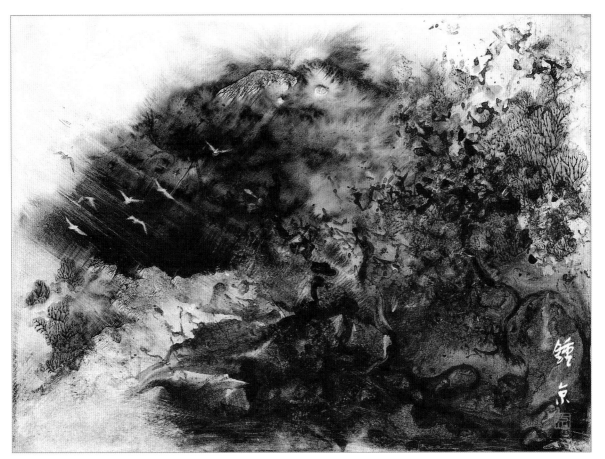

悲　愴　21×29cm /綜合法　　鍾　京作2003年

"林廢了，鳥飛了""沙塵暴來臨了"

　　採用乾濕畫法和印墨綜合手法表現，這一幅悲愴情景，
畫面以動感的飛鳥，牠會飛向何處去安身？呼喚我們要保
護生存環境，就是保護人類自己。

　　畫幅中，用黑、白、灰三大調表現三度立體空間，墨之
妙，全在於水，把主次虛實表現恰到好處。

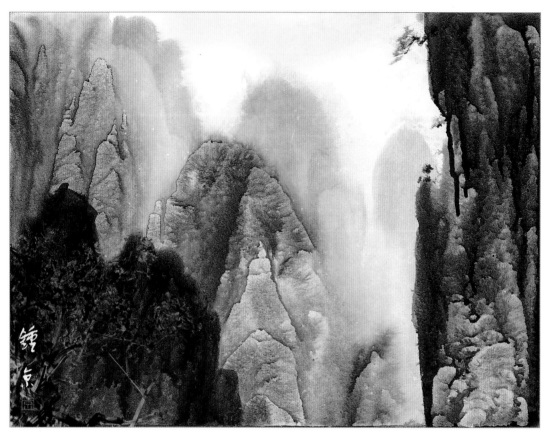

桂林晴晚　43×58cm/潑墨法　　　鍾　京作2003年

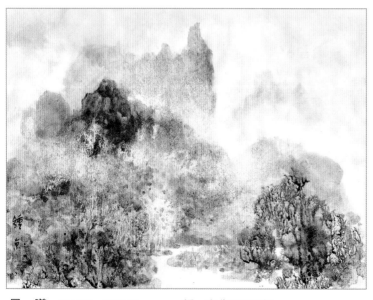

晨　曦　21×30cm/綜合法　　　鍾　京作2003年

大自然經億萬年風雨沖
刷，造就了景秀河山。
畫室裡，只需片刻的時
分，造化出山川美景。
大自然，靠水造景。
水墨畫，借水畫景。
兩者同樣都是凝固的造型
藝術。

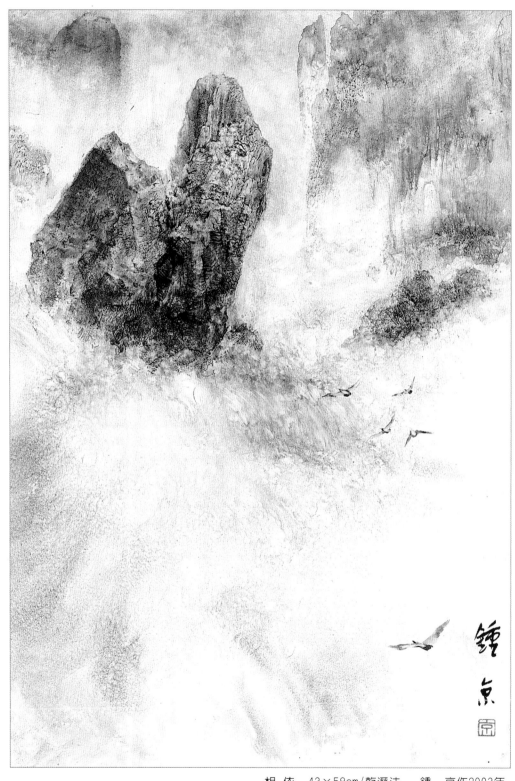

相 依　43×58cm／乾澀法　鍾　京作2003年

　　在水墨山水畫中：岩石又是主角，又是配角，岩石畫得好，畫山峰時也容易的多，實際上，岩石是山岳的縮影，是構圖中，整體和局部，聚散不同的主次而已。

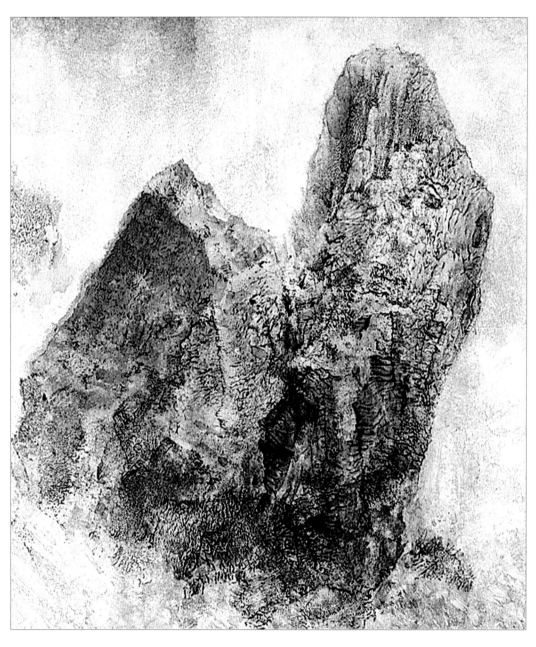

相 依（局部圖）　43×58cm/乾溼法　鍾　京作2003年

畫石應注意造形結構、細節變化和質感的表現。

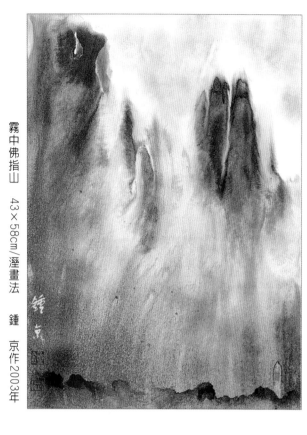

霧中佛指山　43×58cm/溼畫法　鍾　京作2003年

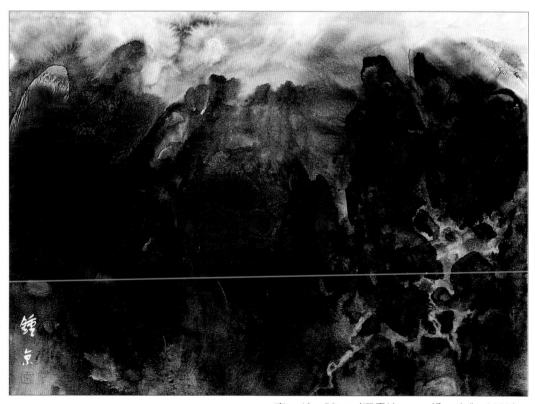

夜　43×58cm／溼畫法　　鍾　京作 2003年

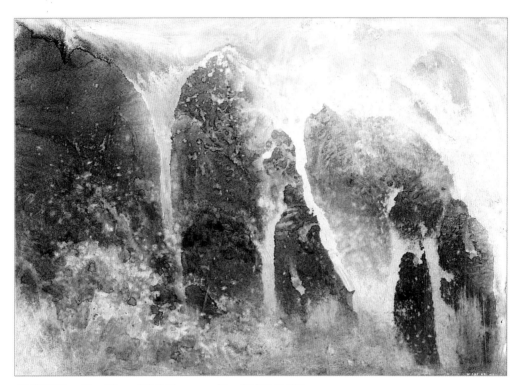

沖寒鬥雪　43×58cm　/綜合法　　　鍾　海作2004年

覓　43×58cm　/綜合法　　　鍾　京作2003年

冬 花 43×58cm /印墨法 鍾 京作2003年

　　能找到一個非常特殊的光線，又最理想的角度，來拍攝
雪景，是很難辦到的。

　　冬花，採用主觀構圖，很隨意，在畫面創意上，就強調
一個掛滿雪花的山頭，有機的應用水墨輕快的手法，運用
印墨法，營造冬韻景色，達到 "可觀" "可游"，冬花圖表
現得十分乾淨俐落，耐人尋味。

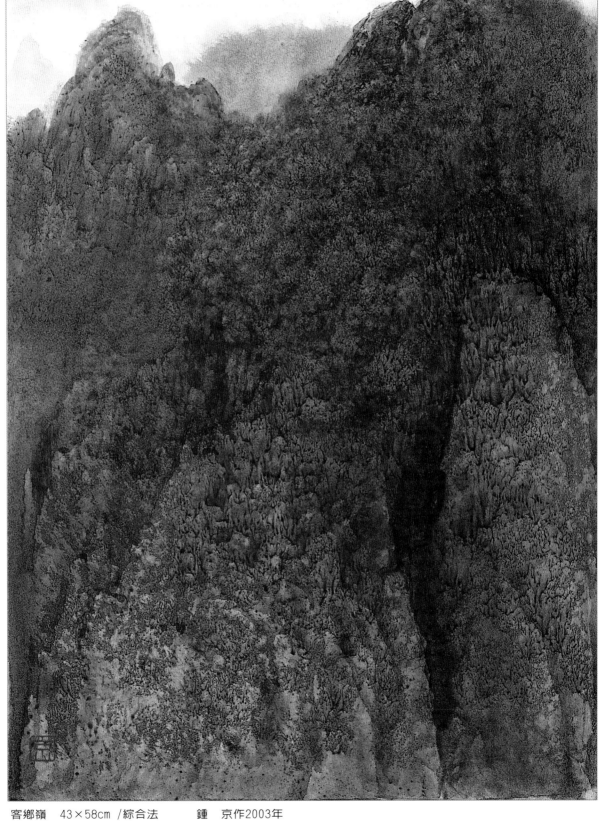

客鄉嶺　43×58cm ／綜合法　　　鍾　京作2003年

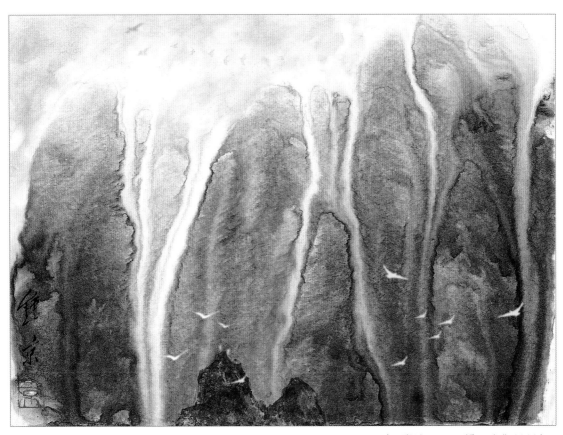

橫　流　43×58cm ／溼畫法　　鍾　京作2003年

　　利用像陰雨天自然光色來描繪 "橫流" 山水畫，畫面氣氛顯得柔和，即使畫出有雲霧遮蔽，自然景色更聚形態美，人世間有善惡之分，但在光色之下的日月山川，都是美麗人間。

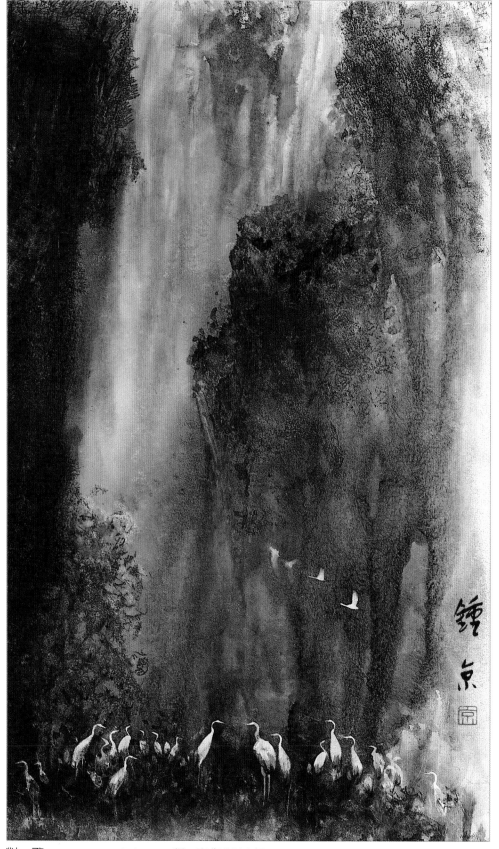

對 歌 43×58cm /漬畫法 鍾 京作2003年

鳥類似乎比人類更鍾情,更會享受自然幽谷。

陽朔晨霧　21×30cm／印墨法　　鍾　京作 2003年

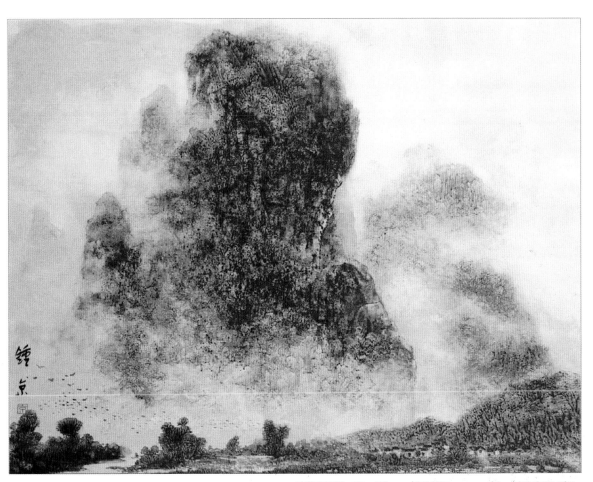

客鄉多嬌　43×58cm／溼畫法　　鍾　京作 2003年

桂林山水 30×21cm /印墨法 鍾 京作

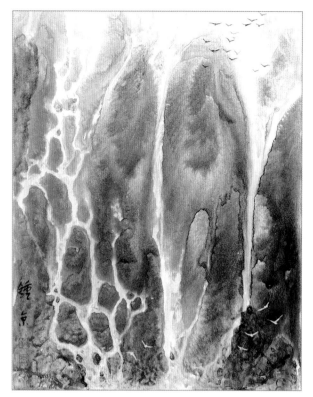

雨中石 43×38cm /溼畫法 鍾 京作2003年

水墨山水畫快速法

7 作品展示

桂林山水・雨中石・林 居

林 居 21×29cm /綜合法 鍾 京作2003年

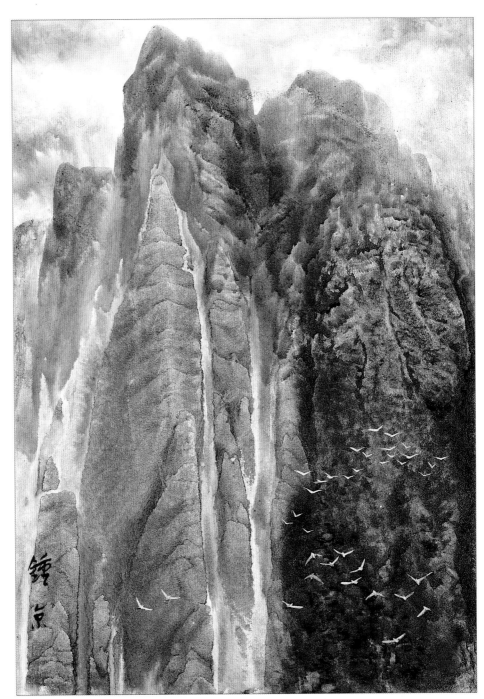

聳　43×58cm／溼畫法　　　鍾　京作2003年

　　快速下筆，概括高遠的山岳，把岩石、泉流、樹林、飛鳥，盡可能表現其高遠的氣勢及透視空間和各部分結構和質感。

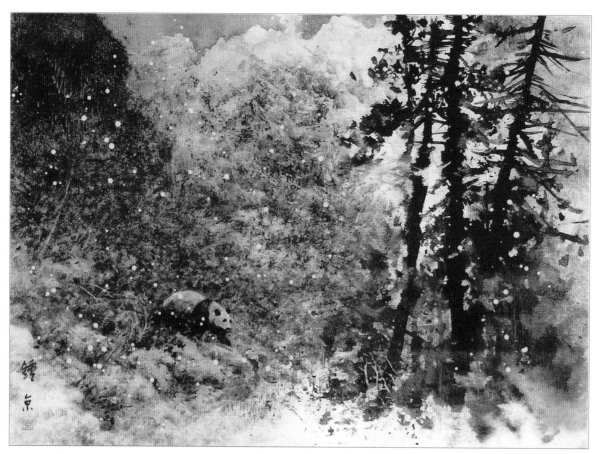

雪 飄 21×29cm ／綜合法　　　鍾　京作2003年

　　畫面的乾淨與清新固然十分重要，不斷的練習才是掌握
水墨的捷徑。有時畫面太乾淨，不一定是好畫，徐悲鴻大
師說過，"寧髒毋淨"、"寧拙毋巧"他如意思所說，畫面
主要還是要深入表現，畫面不耐看，空洞無味，這種乾
淨、巧又有什麼用呢？畫面表現深入，畫面帶髒、筆法笨
拙一點，總比空洞乾淨的好，何況隨之技巧不斷磨練、深
入"髒"的問題逐漸也沒了。

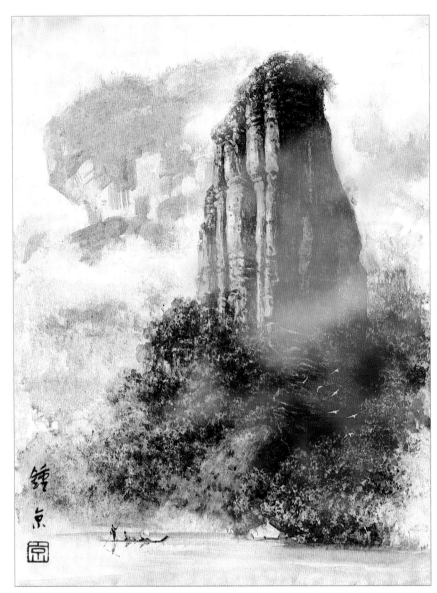

武夷情深　43×58cm／乾溼法　　鍾　京作2003年

　　山無水不活，無雲不秀，世界自然遺產地，武夷山玉女峰，有水流，有雲氣，哪裡有不秀之理呢？古人對水墨山水畫的祕訣道出了真諦。

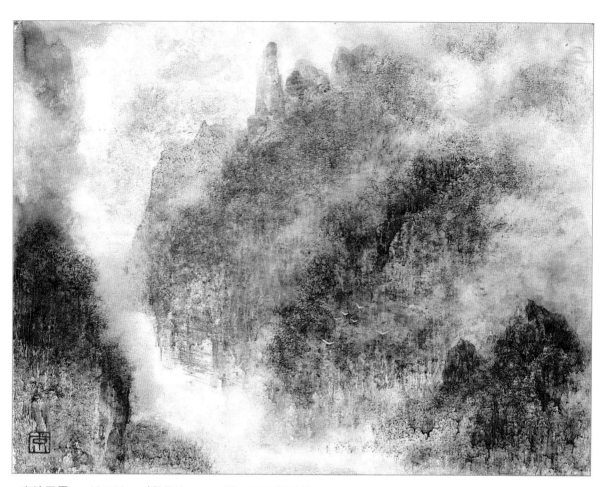

山峽晨霧　　43×58cm ／印墨法　　　鍾　京作2003年

　　峽的流水速度比溪流更爲快速，原因是溪谷更爲狹小。

　　晨霧中的山峽，利用濕畫法和印墨法，概括場景三度空間的雲霧變化，用中性色調作畫，模糊山岩石壁的立體層次和明暗色調反差，畫面明快、清新秀麗。

從地下湧出水叫泉，由岩石與岩石之間流出的水叫澗泉，從山頂石岩上直流下來的水，叫瀑。同時有兩條瀑流，叫雙瀑，文人常叫為雙龍吐水，也有稱為峭壁雙龍。

雙　泉 43×58cm /溼畫法　　　　鍾　京作

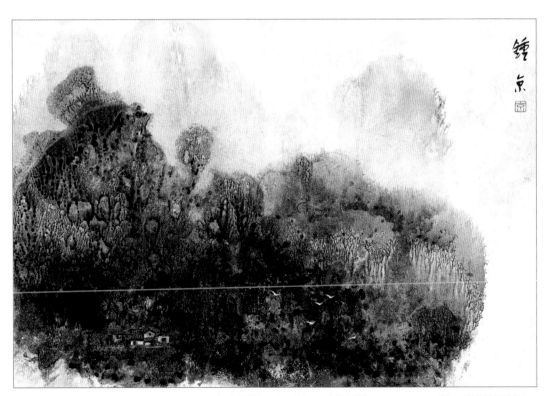

青山初夏 43×58cm /印墨法　　　　鍾　京作2003年

月　夜　　43×58cm／乾溼法　　　鍾　京作2003年

　　　當畫面構圖決定後，發現畫面重心偏移有傾斜感，要領
在於避免這種情形發生。

一．調整深淺色調分布。

二．控制景物所佔的大小比例。

三．增減其必要的景物和前後左右位置，最後用光色層
　　次進一步來平衡整體畫面。

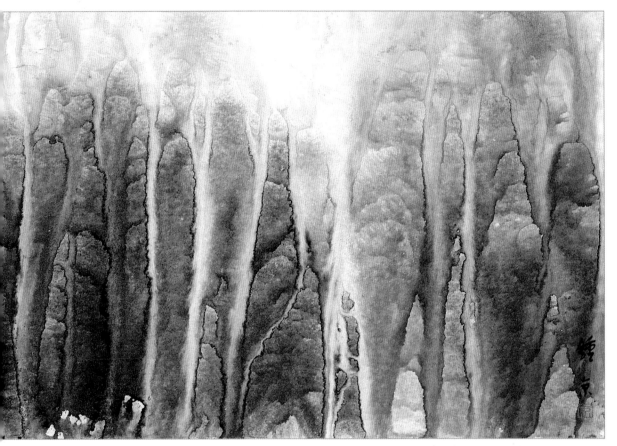

水雕圖　　43×58cm ／溼畫法　　鍾　京作2003年

虛空落泉平仍直，雷奔入江不暫息。
千古長如百練飛，一條界破青山色。

唐・徐　凝

　　泉流是山水畫中主題，常以景觀出現，泉流的大小，直
瀉的速度、高度。跟山形結構有關，所以有的高度高達百
米的瀑布，有的是瘦如細線，山形結構及視角的不同，在
畫面上出現泉流分層、重疊、分組，出現人字形、一字
形、个字形、介字形、而字形…等。

111

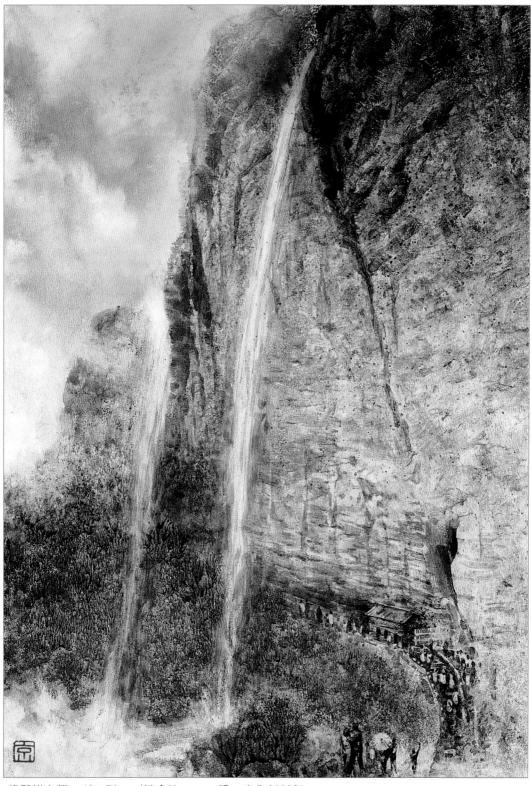

絕壁掛白龍　43×58cm／綜合法　　　鍾　京作2003年

　　利用乾濕法、甩點、印墨手法、透視圖法，表現堅硬岩
壁質感、動感泉水、蓬鬆樹叢的細節描寫和營造出畫面的
時空氣氛。

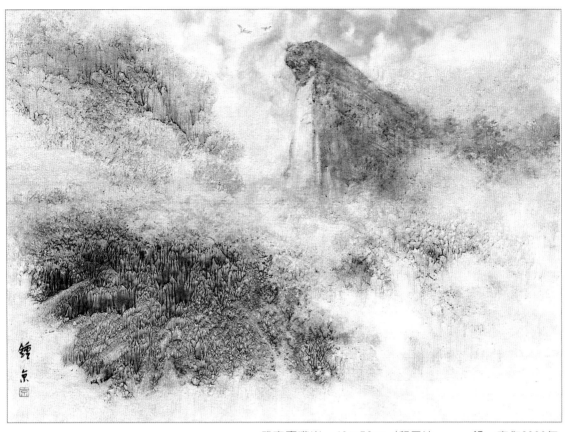

武夷鷹嘴岩　43×58cm / 印墨法　　　鍾　京作2003年

　　利用印墨法和渲染法，表現山岩、雲霧，應用透視法及三度立體空間的理論，概括鷹嘴岩三大面，把握“神韻”，用高色調處理，把簡單的構圖，運用水墨技巧透明流暢的輕快手法，畫出鷹嘴岩在人們視線裡有種清新感。

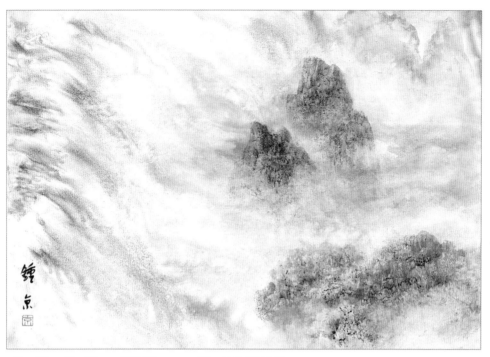

雲　窩　43×58cm /漬畫法　　　鍾　京作2003年

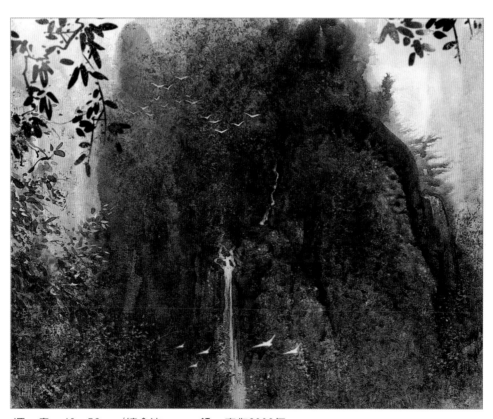

源　泉　43×58cm /綜合法　　　鍾　京作2003年

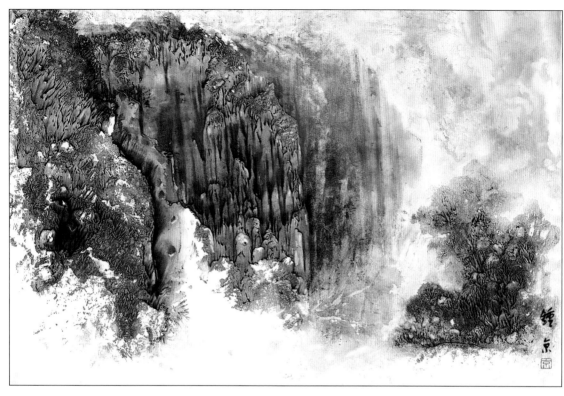

殘　雪　43×58cm /印墨法　　鍾　京作2003年

　　利用印墨法以及適量的水份作媒介，把山岳、岩壁、殘
雪質感及氣氛節奏的表現上，把握得當，運用水墨畫技法
不難.只要勤於練習，即便能熟能生巧了.

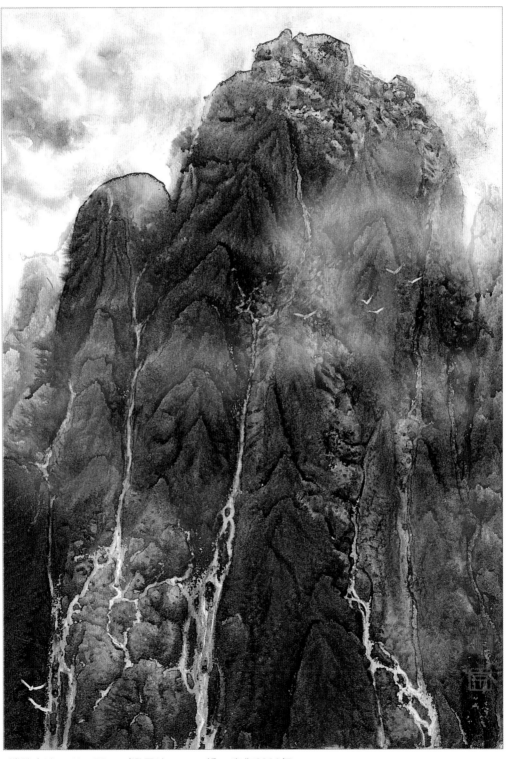

峭壁奔流　43×58cm /潑墨法　　　鍾　京作2003年

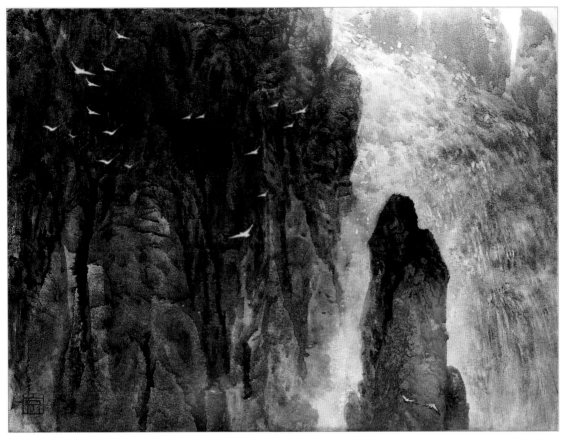

黃河水　43×58cm　　　鍾　京作2003年

　　表現各種流水、浪濤、瀑布、澗水、激流，很有情趣，
"黃河圖"試用乾濕法，表現出黃河水流的不同性格，描寫
激流之變化，使水墨山水畫充滿了動勢，力求使人看到有
一種身臨其境的真實感受。

　　巨大的石壁，層層疊疊組合，結構生動、落錯有序、變
化多端。

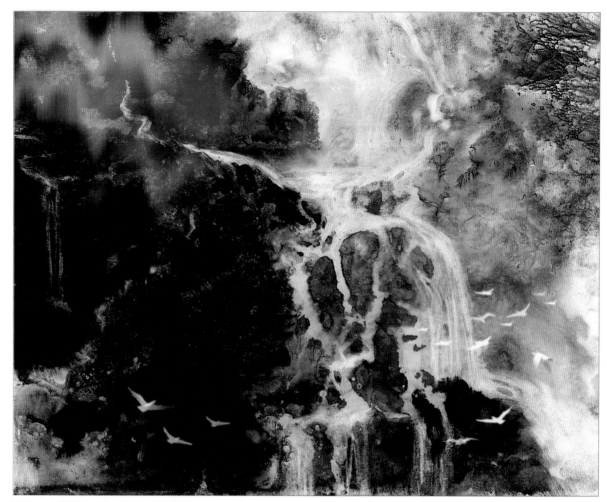

梁野山白練圖　43×58cm／溼畫法　　　鍾　京作2003年

　　表現水流、瀑布、澗水、激流⋯古今山水畫家手法較
多，上圖試用溼畫法，描寫瀑布之變化，抓住瀉流動勢表
現手法，描寫大自然山川大地的天然造勢，使人有一種身
臨其境的眞實感受。

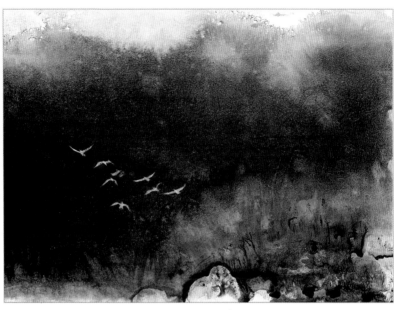

飛行曲　43×58cm ／印墨法　　鍾　京作2003年

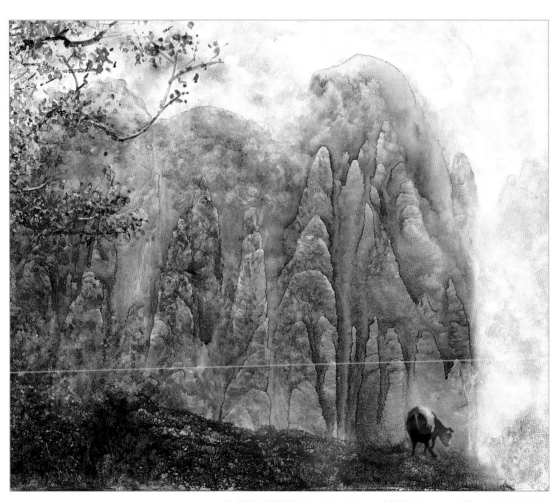

故鄉山裡鵑聲啼　43×58cm ／印墨法　　鍾　京作2003年

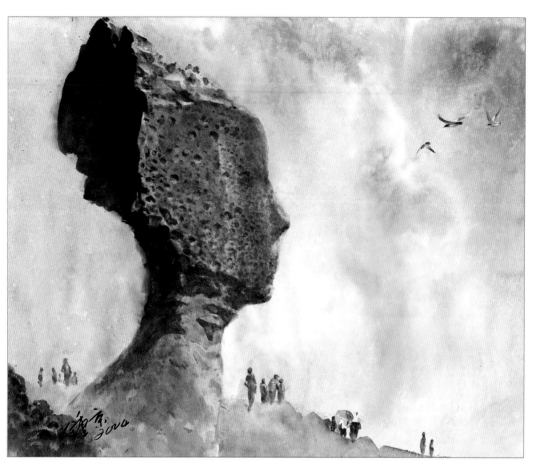

野柳女王頭　50×60cm /綜合法　　　鍾　京作2004年

　　野柳海岸公園女王頭是聞名於世的景點奇觀。在構圖時，頭像放置偏左，有意識地把視平線放低，在寫生時選擇最佳的方位角度，把女王頭的美貌、風度、氣質展現出來。

　　抓住物體三大面關係，採用木刻版畫式的大色塊來表現頭像，用水彩畫的渲染方法來畫天空，並應用攝影藝術的用光方法，進一步塑造女王頭昂首挺胸的神態。用乾溼、疊層的水墨技法，三小時完成。

附　錄

舞美設計
影視花絮
連環畫選

《武夷頌》

大型歌舞劇

編　劇　吳國遙
設　計　鍾　京、吳國遙

第一場：鬥　妖

（部份場景）

第三場：茶　歌

第四場：夜　宴

第七場：天　祭

影視生活花絮

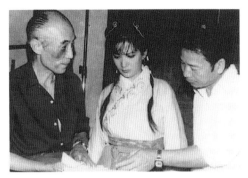

著名電影導演蘇　里與何　晴、鍾　京說戲

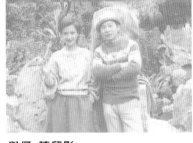

與何　晴留影

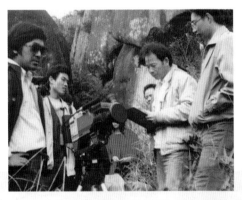

鍾京隨《聊　齋》攝影組
活躍在海上仙都太姥山

著名影星何　晴扮演劇中人"花姑子"

80年代以來，鍾京參與了多部電視劇的拍攝
大型系列電視劇《聊　齋》
電視連續劇《他們來自日本》
電視連續劇《宋慈》等主創人員工作

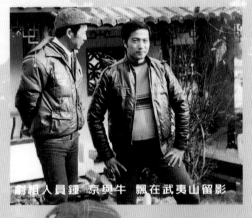

劇組人員鍾　京與牛　飄在武夷山留影

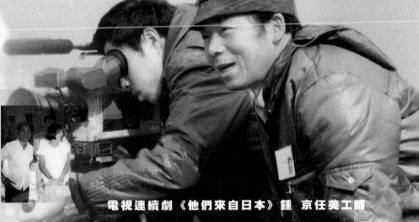

電視連續劇《他們來自日本》鍾　京任美工師

武夷民間故事

武夷情緣

1979年 画

繪畫：鍾　京
撰文：張　影

描述了流傳在世界遺產地武夷山的大王峰與玉女峰這一美麗的愛情故事。

篇幅受限　腳本省略

鍾 京與電影「劉三姐」扮演者黃婉
秋在福州西湖留影　　田一民 攝

奇特環境
下的愛情

繪畫：鍾　京
摘錄（全套18圖）　1978年作

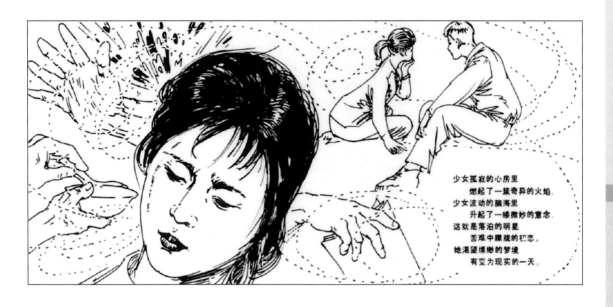

少女孤寂的心房里
　　燃起了一蓬奇异的火焰，
少女波动的脑海里
　　升起了一缕微妙的意念。
这就是落泊的明星
　　苦难中朦胧的初恋，
她渴望绚丽的梦境
　　有变为现实的一天。

阔别已久的仙子，
　　依然象桂林山一样秀丽；
沉寂多时的歌声，
　　依然象漓江水一样清甜；
经受了十年的风波灾难，
　　"刘三姐"又回到光明的人间。

描寫著名表演藝術家，電影《劉三姐》的扮
演者黃婉秋淒美動人的愛情故事。

水墨山水畫快速法

出 版 者：	新形象出版事業有限公司
負 責 人：	陳偉賢
地　　　址：	台北縣中和市中和路322號8F之1
電　　　話：	29207133 · 29278446
Ｆ Ａ Ｘ：	29290713
繪 著 者：	鍾　京、鍾　海
總 策 劃：	陳偉賢
執 行 編 輯：	鍾　京、洪麒偉、黃筱晴
電 腦 美 編：	洪麒偉、黃筱晴
封 面 設 計：	洪麒偉
總 代 理：	北星圖書事業股份有限公司
地　　　址：	台北縣永和市中正路462號5F
門　　　市：	北星圖書事業股份有限公司
地　　　址：	永和市中正路498號
電　　　話：	29229000
Ｆ Ａ Ｘ：	29229041
網　　　址：	www.nsbooks.com.tw
郵　　　撥：	0544500-7北星圖書帳戶
印 刷 所：	利林印刷股份有限公司
製 版 所：	台欣彩色印刷製版股份有限公司

鍾 京 · 鍾 海
台北縣淡水市民生路52巷11號1樓
TEL： (02) 28093109
　　　(009) 86-599-8839863
行動：0915020927
E-Mail-yy860514@yahoo.com.tw

行政院新聞局出版事業登記證／局版台業字第3928號
經濟部公司執照／76建三辛字第214743號
■本書如有裝訂錯誤破損缺頁請寄回退換
西元2004年6月　第一版第一刷

國家圖書館出版品預行編目資料

水墨山水畫快速法／鍾京，鍾海繪著 。--第一
版 。--臺北縣中和市：新形象 ，2004〔民93〕
　　面；　公分 。

　　ISBN 957-2035-59-2（平裝）

　　1.山水畫 - 技法 2.山水畫 - 作品集3.
　　水墨畫 - 技法 4.水墨畫 - 作品集

944.4　　　　　　　　　　93006104